U0026629

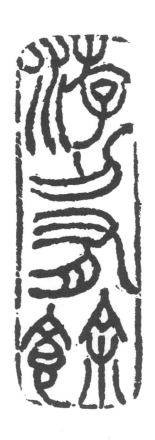

經典・藝讀 02

游刃有餘　任安篆刻印跡

作者：任安（游國慶）
封面、美術設計：三人制創
美術編輯：比特尼斯
責任編輯：冼懿穎
校對：簡淑媛

發行：大塊文化出版股份有限公司
出版者：英屬蓋曼群島商網路與書股份有限公司臺灣分公司
臺北市一○五○五　南京東路四段二十五號十一樓
www.locuspublishing.com
法律顧問：全理法律事務所董安丹律師
讀者服務專線：○八○○—○○六六八九
電話：（○二）八七一二—三八九八　傳真：（○二）八七一二—三八九七
郵撥帳號：一八九五五六七五　戶名：大塊文化出版股份有限公司

總經銷：大和書報圖書股份有限公司
地址：新北市新莊區五工五路二號
電話：（○二）八九九○—二五八八　傳真：（○二）二二九○—一六五八
製版：瑞豐實業股份有限公司

初版一刷：二○一五年二月
禮物套書定價：新台幣八八○元（不分售）
ISBN：九七八—九八六—六八四一—六一—三
版權所有　翻印必究
Printed in Taiwan

國家圖書館出版品預行編目 (CIP) 資料

游刃有餘：任安篆刻印跡 / 任安（游國慶）著 .-- 初版 .
-- 臺北市：網路與書出版：大塊文化發行, 2015.02
264 面；15X21 公分 .--（經典 . 藝讀；2）
ISBN 978-986-6841-61-3（平裝）

1. 印譜

931.7　　　　　　　　　　　　　103025698

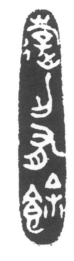

任安篆刻印跡

游刃有餘

任安———著

序
游刃有餘 小道之美

彼節者有間，而刀刃者無厚，以無厚入有間，恢恢乎其於遊刃必有餘地矣。

——《莊子·養生主》

漢·揚雄《法言·吾子》：「或問：『吾子少而好賦？』曰：『然。童子雕蟲篆刻』。俄而曰：『壯夫不為也。』」「篆」亦通「瑑」，本義為雕玉，引申為一切雕刻。以「雕蟲篆刻」喻詞章小技，則似意謂「篆刻藝術」猶不及辭賦文學，實則揚雄當時並無民間治印之風，官印私璽，或銅或玉，均有專業，非童子所能玩，故其語意當指小孩拿刀隨意作木雕、刻鳥蟲紋飾，非明清以後始興之「篆刻藝術」。

王壯為先生（一九〇九—九八年），本名沅禮，是自河北易縣燕趙故地輾轉

來臺的知名書法篆刻家，因為喜好篆刻，又以生活所困，必須掛牌鬻印，就曾反用揚雄語說：「揚氏稱壯夫不為，我則身為壯夫，偏要為之。」故自號「壯為」。

鄙夫如我，既非壯夫，也不擅辭賦，童年又不喜雕蟲，但因自幼接觸書法、入大學初習篆刻，碩士研究戰國古璽、博士以西周金文為題，進入故宮博物院近二十年，復嘗擔任臺灣第一本篆刻專屬雜誌《印林》雙月刊的主編。進入故宮博物院近二十年，日日與銅器、銘文、璽印、篆刻、漢字、書法為伍，久而久之，已然成為生活的一部分，暇時讀書有得，便欣然奏刀。出差旅遊，也習慣攜印自隨，以刀筆作札記，留下印跡鴻爪。

回顧前塵，自大學時代（一九八二一八五）以迄近日之零星治印，約五百餘方。

遊蹤印輯有《神州印跡》（二〇〇六年十月，二十六方）、《三韓印跡》（二〇〇七年二月，十一方）、《東京印跡》（二〇一〇年十二月，十一方）、《豫港澳京印跡》（二〇一二年四一六月，二十方）、《知北遊印跡》（二〇一三年十一月一二〇一三年四月赴北京故宮博物院學術交流半年，二百八十三方）、《南京印跡》（二〇一三年十一月，十八方）、《辛莊印跡》（二〇一四年七月，二十八方）、《倫敦巴黎印跡》（二〇一四年十二月，四十二方）等近四百五十方。

近十年始刻治套印：《任運印蛻》（二〇〇五年，十三方）、《逍遙游印蛻》（二

〇六年一月，十七方）、〈知足印蛻〉（二〇〇六年二月，十五方）、〈詩經擷英——新婚頌印譜〉（二〇〇七年一月，二十四方）、〈詩經擷英——有德頌印譜〉（二〇〇七年二月，三十二方）、〈愛蓮說印蛻〉（二〇〇七年三月，十四方）、〈陌室銘印蛻〉（二〇〇七年四月，十四方）、〈詩文佳句印蛻〉（二〇〇八──九年，二十七方）、〈吉語印蛻〉（二〇〇八──九年，二十二方）、〈赤壁賦名句印留〉（二〇一〇年十月，五十方）、〈楚簡老子名句印留〉（二〇一〇年十二月，五十方）、〈東坡詩文印跡〉（二〇一二年十月，二十方）、〈杜甫詩句印痕〉（二〇一三年七月，五十方）、〈李白詩句印痕〉（二〇一三年八月，五十方）、〈書譜擷英印痕〉（二〇一四年九月，一百方）等近五百方。

綜上所治，平生篆刻尚不足二千方，與前賢之動輒萬印者，實遠遠瞠乎其後。唯古今篆刻家之精品印集不過數百方，得為人稱頌者亦不過數十方，乃至僅數方，藝術貴精不貴多，亦猶詩人創作比量，前以南宋陸放翁為夥，八十年間詩萬首，佳句甚多，確屬名手；後有清乾隆，作詩尤多，一生四萬多首，然能為人稱誦者幾句耶？

以詩喻印，聊作作印量少之託辭。唯近年創作益多，風格漸顯，甲金籀篆、古文奇字、秦漢簡帛、隸分草行，褋然入印，或亦略有可觀者焉。

承大塊出版公司青睞，去年出版了拙刻〈李杜詩句印譜〉百方（編按：收錄在《杜甫夢李白》一書），今年又擬出版〈詩經擷英——新婚頌印譜〉、〈詩經擷英——有德頌印譜〉、〈詩文佳句印蛻〉、〈吉語印蛻〉、〈愛蓮說印蛻〉、〈陋室銘印蛻〉，催促加寫說明，以廣流傳。

因此，譜中各印均加附印說，或記敘漢字源流，或陳述選字、布局之創作歷程，但為使行外讀者，藉此一窺篆刻方寸之間的經營苦詣，並進而能真正登堂、入室，得悉此「必有可觀者焉」的篆刻「小道」之美，故不避「老王賣瓜」之嫌，娓娓申說，方家一粲、置之可也。

任安 游國慶 志於臺北外雙溪故宮博物院

二〇一四年十二月

序　四

篆刻小辭典　一〇

印拓索引　二五六

第一部　以受多福：說吉語印　一八

楔子

印說——仁者壽 二四、以受多福 二六、以介眉壽 二八、保延壽而宜子孫 三〇、大富貴亦壽考 三二、天保九如 三四、卜云其吉諸事皆宜 三六、安好 三八、侶鶴 四〇、馬到 四四、勿伐 四六、樂在其中 四八、宜有百金 五〇、善壽 五一、永壽 五二、出入大吉 五三、壽如金石 五四、弗災 五五、頌福 五六、貓蝶 五七、平安 五八　二〇

第二部　穆如清風：詩經頌歌　六〇

楔子

印說——【有德頌】：有馮有翼 七一、有孝有德 七二、豈弟君子 七三、其儀不忒 七四、如圭如璋 七六、令聞令望 七七、顯允君子 七八、網紀四方 七九、溫恭朝夕 八一、執事有恪 八二、穆如清風 八三、其詩孔碩 八四、先民是程 八六、大猷是經 八七、繼猷判渙 八八、維周之楨 八九、譽髦斯士 九一、厥猷翼翼 九二、遐不作人 九三、時萬時億 九四、孔惠孔時 九六、適駿有聲 九七、思皇多士 九八、展也大成 九九、其命維新 一〇一、萬民所望 一〇二、降爾遐福 一〇三、既溥且長 一〇四、壽考維祺 一〇六、為龍為光 一〇七、四海來假 一〇八、長發其祥 一〇九。【新婚頌】：四方來賀 一二四、思輯用光 一二五、金玉其相 一二六、文定厥祥 一二七、燕婉之求 一二九、顏如舜英 一三〇、終溫且惠 一三一、何用不臧 一三三、樂且有儀 一三四、善戲謔兮 一三五、維德之隅 一三六、不為虐兮 一三七、允文允武 一三九、敬恭明神 一四〇、宜室宜家 一四一、子孫繩繩 一四二、令德壽豈 一四三、永觀厥成 一四四、天作之合 一四六、追琢其章 一四七、海外有截 一四八、丕顯其光 一四九、何天之龍 一五〇、申錫無疆 一五一　六一

目錄

【有德頌】原典出處　一二○

【新婚頌】原典出處　一五二

第三部　閒情逸致‥詩文佳句　一六二

楔子

印說──閒風坐相悅　一六八、因之傳遠情　一七○、自有歲寒心　一七二、遙憐小兒女未解憶長安　一七四、長歌吟松風　一七六、陶然共忘機　一七六、行樂須及春　一八○、相期邈雲漢　一八○、一生好入名山遊　一八二、清發　一八六、何當共剪西窗燭　一八八、萬里眼中明　一九○、一片冰心在玉壺　一九二、舊時王謝堂前燕　一九四、獨釣寒江雪　一九六、白雲依靜渚　一九八、畫眉深淺入時無　二○○、欲窮千里目更上一層樓　二○二、欲持一瓢酒遠慰風雨夕　二○四、泠泠七絃上靜聽松風寒　二○六、古調雖自愛今人多不彈　二○八、洋洋乎若江河　二一○、式微式微胡不歸　二一二、恐美人之遲暮　二一四、真放在精微　二一六

第四部　惟吾德馨‥陋室銘‧愛蓮說　二二○

楔子　二二八

印說──【陋室銘】‥山不在高,有仙則名　二二五、水不在深,有龍則靈　二二六、斯是陋室惟吾德馨　二二七、苔痕上階綠　二二八、草色入簾青　二二九、談笑有鴻儒　二三○、往來無白丁　二三一、可以調素琴　二三二、閱金經　二三三、無絲竹之亂耳　二三四、無案牘之勞形　二三五、南陽諸葛廬　二三六、西蜀子雲亭　二三七、孔子云何陋之有　二三八

【愛蓮說】‥水陸草木之花可愛者甚蕃　二四一、晉陶淵明獨愛菊　二四二、自李唐來世人盛愛牡丹　二四三、予獨愛蓮之出汙泥而不染　二四四、濯清漣而不妖　二四五、中通外直不蔓不枝　二四六、香遠益清亭亭靜植　二四七、可遠觀而不可褻玩焉　二四八、予謂菊花之隱逸者也　二四九、牡丹花之富貴者也　二五○、蓮花之君子者也　二五一、噫菊之愛陶後鮮有聞　二五二、蓮之愛同予者何人　二五三、牡丹之愛宜乎眾矣　二五四

篆刻小辭典

甲骨文

指龜甲、獸骨上的文字，簡稱甲文，又名契文（主要為刻銘，也有少數墨書、朱書）、卜辭（多為卜筮內容）。是商代晚期的主要文字資料，沿用至西周早期。

金文

指鑄或刻在銅器上的文字。又稱銘文、鐘鼎文、鐘鼎彝銘、鐘鼎款識。始見於商代前期，至商晚期漸多，到西周時期最盛。

彝銘

指商代晚期至西周早期的金文，多方筆與尖筆，有肥筆、墨丁，存在更多的圖象意趣，且銘末常稱「作寶尊彝」——「彝」字象反綁禽鳥的雙翅，割喉瀝血，雙手捧之以祭之形，乃祭祀常見景象，故引申為彝常、倫常義，可藉以稱早期金文。

籀文

西周晚期周宣王太史籀作《史籀篇》，號曰「史籀大篆」，故可用以稱西

周中晚期線條漸趨勻稱、結構大小愈趨齊整的金文篆體。

古文

王國維《戰國時秦用籀文六國用古文說》點出齊、燕、晉（韓、趙、魏）、楚各國文字與秦地的差異，史載西漢時魯恭王壞孔子宅得《古文尚書》；曹魏時於晉地發現《汲冢周書》，故可藉以統稱齊魯系、燕系與晉系的東周文字曰「古文」。

奇字

《說文解字》載東周文字，有與「古文」或異者曰「奇字」，六國文字中楚系文字造型結構奇態紛呈，頗異於他域，故得以之「奇字」稱之。

小篆

戰國時秦用籀文，至晚周時期漸漸轉變為更為勻稱修長、偏旁寫法與位置固定的篆體，又命大臣李斯等人編為《倉頡篇》。因簡省繁複，有別於史籀大篆，故名「小篆」。

秦書八體與新莽六書

《說文解字》序中，記述秦代八種書體：「自爾秦書有八體：一曰大篆，二曰小篆，三曰刻符、四曰蟲書、五曰摹印、六曰署書、七曰殳書、八曰

隸書。」而王莽改定文字為新莽六書，有「古文、奇字、篆書、佐書、繆篆、鳥蟲書」。其中「大篆、小篆」、「古文、奇字、篆書」為古代字體的承襲與保留。「刻符、蟲書、摹印、署書、殳書」、「繆篆、鳥蟲書」為應用美術篆體，「蟲書」即「鳥蟲書」、「摹印」即「繆篆」。實用當代字體則為「隸書」和「佐書」。

蟲書

即「鳥蟲書」，在原有篆形上加飾鳥符或蟲符，是興起於春秋中晚期吳越等地的一種美術篆體，沿用至兩漢。

摹印

即「繆篆」，是秦代為方便布局治印，將圓婉頎長的篆書轉化成方折趨扁以入印的一種新篆體，至漢代益趨規整。

隸書

戰國末年至秦，興起由篆變隸的古隸體：篆形結構仍存，而隸書特色的波磔已具雛形。如雲夢秦簡、馬王堆西漢帛書等。

分書

指西漢中期以後，波磔筆法已漸成熟的隸書。又名「八分書」。至東漢尤其盛行，在碑刻裡，八分書風表現極多元而豐富。

章草

隸書草化的「隸草」，約出現於西漢中晚期徒吏手書的草率稿件，後慢慢躍居主流，而與隸書同為公文書使用的通行字體。至西漢晚期到東漢間，漸漸規範而具「章程」與一定「章法」，故稱「章草」。

今草

「章草」又更趨於連筆、草化、減省，去掉波勢，遂成為另一種新興草體，名曰「今草」。

行書

「隸草」演變，或愈草化省簡，規範而成「章草」，又去波法而出現「今草」，其間也有去波勢而形體仍規整未減省者，形成一種「新隸體」，其較流動者為「古行書」，時間約在東漢晚期，至東晉二王而大盛。

楷書

「新隸體」其結構更規整、點畫更精緻化，則成為「古楷書」，時間約在東漢晚期，經魏晉南北朝成熟，至隋唐而大盛。

合文

漢字基本為方塊字，一字占一個方塊空間，因為偏旁相同，有時可以兩字合併於一方塊空間內，形似一字，實為兩字，故稱「合文」。如 ![印] 即

「君子」二字合文，併用了「」。合文為免誤讀，多在字的右下加＝符號，稱「合文符」。

重文 即重複讀此字，以＝符號標示，如「」即繩繩。

白文 印面篆字陰刻，字形線條蓋出時呈白色，故稱「白文」。

朱文 印面篆字陽刻，字形線條蓋出時呈朱紅色，故稱「朱文」。

邊欄 朱文印往往帶有邊框，有時中間加界欄。白文印在秦代大多有田字格或日字格，漢代白文印多無邊框與界格。

讀序 印文閱讀的次序。一般為由上到下，由右至左。以四字印為例，多作讀A式，也有逆時針讀法為B式，此二種讀法最常見。但也有例外，如吉語「樂在其中」印作C式，則左起順時針讀，秦印中亦偶見此種讀序。

A

3	1
4	2

B

2	1
3	4

C

1	2
4	3

刀法 主要為衝刀（一作沖刀）、切刀兩種。以斜刀直推，使線條俐落流暢為衝刀；以短距、深切、斷續相接，以完成長線為切刀。衝刀多婉轉流美，切刀多頓挫樸茂。

作邊 銅玉石章歷經年歲，自然崩蝕，故有殘破、碎邊、鏽掩，一印於刻製之前，往往先預擬邊欄狀況，俟刻成後，筆畫或黏邊、或斷出，再加以敲或挫，務使之自然和諧，渾然天成，稱「作邊」。

借邊 印文本身或貼近邊框，或與邊線重合而直接替代，稱「借邊」。此方式可以營造印面內更多疏密空間的變化，增益構圖張力。

以書入印 以書法入印章。治印又名篆刻，自然是以篆書為主要的入印字體，但印人布置時，往往為求平正工整，使線條勻稱，導致缺乏筆墨原有的趣味。「以書入印」即在追求盡量保有書法的篆意與墨趣，使印面既有刀法刻致、又存有書寫的動勢，以及漢字書法的多元書風。

印式與讀序	字體（書體）

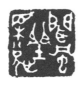 白文

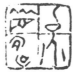 甲骨文

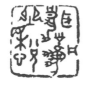 朱文

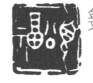 金文

 一般讀法

3	1
4	2

 古文

 回文

2	1
3	4

 小篆

 順時針回讀

1	2
4	3

 隸書

章法　　　　　　　　　　邊欄界格

屈伸

平正

寬邊

挪讓

錯落

斷續

離合

疏密

田字

方筆（勢）

增損

縱格

圓筆（勢）

變化

連邊

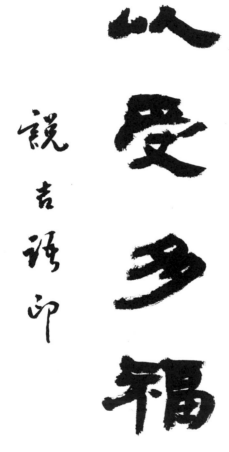

以受多福

說吉語印

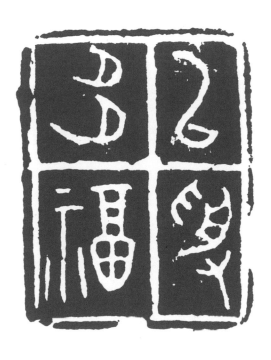

以受多福　說吉語印

楔子——

「討個吉利」，是古今相同的心理。而「吉語」，則是自古至今人人想聽的吉祥話，特別是在喜慶佳節裡，適切的幾句話語，總是既應時又貼心！

商代的甲骨文多為卜辭，以占問吉凶，故有「弗災」（沒有災難）、「亡它」（沒有蛇患）等詞。

《易經》本為卜筮之書，貞問吉凶，所以吉語也不少：如「元亨利貞」（創始通達，合宜正固）、「無咎」（沒有過失）、「吉無咎」、「元吉」（大吉）、「含章可貞」（平時斂藏才智不露，一旦從事自能致勝）、「終吉」（總是吉利）、「自天祐之，吉無不利」（上天保祐，十分吉利）、「永貞吉」（永遠貞正而得吉）、「出入無疾，朋來無咎」（出入無患、交友無過）、「利有攸往」（行事吉利）、「勿藥有喜」（不須吃藥，病癒可喜）、「受茲介福」（受此大福）、「有慶譽」（獲福慶和佳譽）、「安節亨」（安於節制，可以亨通）等等。

商周銅器銘文，從祭祀先祖到冀傳子孫，顯示古人希望個人或家族的官爵與

榮耀，能長長久久、永遠保有。

西周早期開始出現祈求子孫「永寶」、「永保」、「萬年永寶」等詞。

沿用至中期，又增加「子子孫孫永寶用」、「萬年永寶用」、「用丐永福」、

「萬年用」、「萬年用享」、「用祓壽、丐永福」（祓，祈求，以求長壽永福）、

「唯賜壽、萬年保」、「萬年子子孫孫永寶用享」等吉祥話。中期後段，銘文漸

趨格式化、套子化，文末祈福語也多相似，「眉壽萬年用」及「萬年眉壽」（眉

壽即長壽）、「永令」（永遠美好）、「多福」、「畯臣天子靈終」（大臣與天

子關係永遠良好）與「萬年」、「子子孫孫永寶用」共組的複合式頌福句也屢見，

「萬年無疆」（永久無止境）的詞例，也與「子子孫孫永寶用（享）」一起出現。

到西周晚期，銘末的吉語尤為普遍。宣王時的〈頌壺〉、〈頌鼎〉，銘長

一百五十二字，銘文後段結合稱揚天子、追孝先祖及祈願多福、永祿、長壽、冀

傳後世等內容，竟寫成五十餘字的長文。

總而言之，兩周到秦漢的金文吉語極為豐富：如「亡譴」（沒有被譴責）、「亡

競」（沒有對手）、「永寶」（永遠寶用）、「多福」（福祉多多）、「用丐永福」

（以祈求上天賜予長久福報）、「用丐眉壽」（接受豐厚福祉）、「萬

年無疆」（長壽無止境）、「萬年眉壽」（長壽萬年）、「康娛屯右」（康樂而

有大保祐）、「通祿永令」（利祿亨通永遠美好）、「參壽唯烈」（義同〈嘉量〉

銘之「長壽隆崇」）、「永令多福」、「為德無瑕」、「用賜眉壽」、「用賜大福無疆」、「受福眉壽」、「永保用之」、「眉壽無期」、「享傳億年」，均極精彩，而可以入印。

由於健康、快樂、富有、平安、長壽，是人們共同的願望，於是祈福的吉祥話，便常見於印章之中，繫佩在腰際，隨時可以鈐蓋。戰國古璽中已見許多吉語如「昌」、「宜有百金」、「得志」、「善壽」、「生富」，還有部分勵志箴言，似乎可以視為廣義的吉語⋯「聖人」、「明上」、「敬」等。秦漢印章沿襲此習，有「喜」、「出入大吉」、「日利」等。明清以來篆刻家治吉語印更有「眉壽」、「金石壽」、「延年」、「長生」、「富貴」、「萬金」、「吉祥」、「康樂」、「平安」、「無恙」等，不僅祈求此生「永受嘉福」，更希望「長宜子孫」，勿替引之。

小小的吉語印中，透露了中國人深切又普遍的價值觀與生命觀。

《詩經·小雅·天保》中為人祝壽，有所謂「九如之頌」：「如山如阜；如岡如陵。如川之方至，以莫不增⋯⋯如月之恆；如日之升；如南山之壽，不騫不崩；如松柏之茂，無不爾或承」。共有九個祈願的「如」字，極盡祝福之意，詩末更稱頌曰：「萬壽無疆。」

二○○七年年初，我在故宮籌辦了一個「印象深刻──院藏璽印展」，工作所需，翻檢了院藏歷代銅玉官私印、明清至民國流派印，以及清宮皇家寶璽。見其印面

斑斕、印文字義多有可觀，尤其吉語，往往可以鈐之於書畫作品之上、尺牘信箋之側，於是心追手摹，或如式仿刻、或取文句自運，忽忽數年間（約在二〇〇七—二〇〇九年），竟也有數十枚自用的吉語印石。遂束選二十二方小印，匯鈐為印譜，聊作賞玩之資。老友睹此小冊，亟促出版，以飽更多同好，故贅記創作選字布稿設計之由，俾令觀者也能「樂在其中」，略窺篆刻一藝的賞讀門徑，更從而「出入大吉」、「宜有百金」、「以受多福」、「保延壽而宜子孫」，則衷心虔頌者也！

看看這麼多西周金文中的吉語，你是否也想如〈天保〉作者般，用幾句吉祥話，虔誠地為友人頌壽，也為自己祈福：平安、健康、喜樂，直到永遠！

（按：全書紅字者為擷取入印之字句）

附記：文中所述相關吉語，請另參〈「萬年永寶用」的吉祥話〉，游國慶編著《千古金言話西周》頁五六—五七，國立故宮博物院二〇一一年七月。〈吉祥止止——吉語印〉，游國慶編著《印象深刻——院藏璽印展》頁十六—十七，國立故宮博物院，二〇〇七年三月。游國慶編著《二十件非看不可的故宮金文》，國立故宮博物院，二〇一二年十月。

知者樂水，仁者樂山；

知者動，仁者靜；

知者樂，仁者壽。

——論語・雍也（節選）

印章原寸

仁者壽

以小篆入印，但仍隨形體繁簡作屈伸高低變化：「仁」字扁闊、「者」字於下承接，「壽」字順長而舒展。

細膩的線條，婉中帶秀。各字筆畫延伸，接邊自然，匀淨線質所分割出的白地，大多寬幅相當，形成一種協調中和的美感，「計白以當黑」，得布字之妙。而仁者和易平舒，以登壽域的性情，與此印風之溫煦韻致，亦彷彿可以相呼應。

按：本書解說字形沿襲許慎《說文解字》用「從」、「象」，而不用「従」、「像」。「從」字，象一人跟從一人行走之形，是「從」的本字，後來加辵成「從」。「象」字，為長鼻大象的象形字，借作象徵、象形字用，後來才加人旁分化出「像」字。

1　從人，從二，表人與人之間的相處，故有對人親善、仁愛之意。
2　象編木立架，再填泥成牆堵之形，是堵的本字，借作代詞。
3　甲骨文象田疇交錯綿延之形，為疇的本字，借作長壽義，後作从老省畐聲，故壽有長年、長壽之意。

秦公曰：「我先祖受受天命，賞宅受國。烈烈文公、靜公、憲公不墜於上，昭合皇天，以虩事蠻方。公及王姬曰：余小子，余夙夕虔敬朕祀，以受多福，克明厥心。」

——秦公鎛*

*編註：鎛為春秋時期大型單個打擊樂器，秦公鎛鼓部刻有銘文二十六行。

以受多福

印文字體參用《秦公鎛》的鑿刻銘文，細勁挺拔，婉轉流暢。再加以界格略作規範，卻仍保留原篆的頎長與寬疏，所以右二格較狹，左二格較寬。

3	1
4	2

1 甲文象人推耒耕耕地之形，為耒「耕」的本字，借作以為的「以」字。

2 字象一手遞送托槃，（另一人）一手承接，以表授受之形。

3 象兩塊祭肉堆疊之形，以示眾多，故引申一切多義。

4 從示畐聲，畐字本象酒罈，祭祀用酒，以祈受福多祉。

六月食鬱及薁，七月亨葵及菽，八月剝棗。

十月穫稻，為此春酒，以介眉壽。

七月食瓜，八月斷壺，九月叔苴。

采荼薪樗，食我農夫。

——詩經·豳風·七月（節選）

	1
3	
	2
4	

以介眉壽

甲骨文入印。因字形自由度極大，所以用田字格略加規範。但又不宜限死，因此有字形筆畫有穿插、界線有斷續，讓各字雖獨立一隅，卻不必太封閉於自己的空間，就如同個性太強的家人，不宜同處一室，分隔出各自房間，仍有窗戶互通有無，則又明顯屬一家人了！

1 甲文象人推耒耜耕地之形，為耒「耤」的本字，借作以為的「以」字。

2 象人身體的前胸與後背各有一大片鎧甲之形，本義為甲介，借作祈求之意。

3 甲文象眼上有長眉毛（或長睫毛）之形，音借為「長」，「眉壽」即「長壽」。

4 甲骨文象田疇交錯綿延之形，為疇的本字，借作長壽義，後作從老省圅聲，故壽有長年、長壽之意。

永安寧以祉福，長與大漢而久存，實至尊之所御，保延壽而宜子孫。

——魯靈光殿賦并序（節選《昭明文選》卷十一）

6	3	1
	4	
7	5	2

保延壽而宜子孫

漢白文印方正的基本架構，在畫分約為六格的布局裡，但卻又不是那麼僵化的分割：第一和第三行兩字，中段三字。「壽」字用簡體，使字形不致太擁擠，「而」字筆畫少，遂可納入其間，第三行「子」字極疏，「孫」字極密，使全印有疏有密，錯落自然。

1 本象人背手托抱小兒之形，後來手形省為一撇，又對稱加另一撇，遂成從人從呆。

2 從止從夊，以表行走延長、綿延之意。

3 甲骨文象田疇交錯綿延之形，為疇的本字，借作長壽義，後作從老省𠃭聲，故壽有長年、長壽之意。

4 本象人口下有鬍鬚之形，借作連接詞使用。

5 象俯視刀俎上面有肴肉之形，借作適「宜」字。

6 象褓禄中小兒伸出雙手之形，故引申指兒子、子孫。

7 系，絲繩。從子從系，以喻子之子、孫之孫如絲繩延續，故作為「孫」字。

子儀連忙拜祝云：

「今七月七日，必是織女降臨，願賜長壽富貴。」

女笑謂曰：「大富貴，亦壽考。」

言訖，冉冉昇天，猶正視子儀⋯⋯

——神仙感遇傳・郭子儀（節選）

5	3	1
6	4	2

大富貴亦壽考

在方印中做六界格來安放六個字，印文字體雜揉大篆與小篆，線條有粗有細、或斷或連；布局有疏有密、或長或方，一任自然。

1 象人正面而立，兩臂橫伸張大之形，引申為一切「大」義。

2 從宀從畐(畐亦聲)，以會屋內有酒(畐為酒罈象形)，表富有也。

3 甲金文不從貝，史象竹筐，為「筐」的本字，竹筐盛錢貝則會有富貴之意。

4 從大，以兩點標示腋下位置，為「腋」的本字，假借作也則的「亦」義。

5 甲骨文象田疇交錯綿延之形，為疇的本字，借作長壽義，後作從老省田聲，故壽有長年、長壽之意。

6 甲文象老人拄杖交錯之形，後拄杖部分聲符化為丂形，故小篆變成從老省丂聲。

天保定爾，亦孔之固。俾爾單厚，何福不除？俾爾多益，以莫不庶。

天保定爾，俾爾戩穀。罄無不宜，受天百祿。降爾遐福，維日不足。

天保定爾，以莫不興。如山如阜，如岡如陵，如川之方至，以莫不增。

吉蠲為饎，是用孝享。禴祠烝嘗，于公先王。君曰：「卜爾萬壽無疆」！

神之弔矣，詒爾多福。民之質矣，日用飲食。群黎百姓，徧為爾德。

如月之恆，如日之升。如南山之壽，不騫不崩。如松柏之茂，無不爾或承。

　——詩經·小雅·天保

```
┌───────────┐
│   2     1 │
│           │
│   3     4 │
└───────────┘
```

1 象人正面有大頭形，是「顛」頂的本字，借指至高無上的天。
2 字象人伸手回抱背負小兒之形，是襁褓的本字，保母之意也從此生出。
3 是肘的本字，象人手彎折露肘之形，借為數詞「九」用。
4 字從女從口，女即母，母親的話需順從，故「如」有順義，「如意」即順遂其意。

天保九如

古時祝壽的話，祝賀福壽綿長。印文取形於商代金文，而作回文排列，大小錯落，屈伸隨形。

詩中連用了九個「如」字，故曰「九如」，以山、阜、岡、陵、川水、月、日、南山、松柏等九種亙古不變的大自然，或經年長青的植物，比擬身體的康泰，以祝賀福壽康寧、綿延不絕。

升彼虛矣，以望楚矣。
望楚與堂，景山與京。
降觀于桑，卜云其吉，終然允臧。

——詩經・鄘風・定之方中（節選）

7	5	1
		2
8	6	3
		4

卜云其吉，諸事皆宜

「諸事皆宜」，見於農民曆上標示，另有「宜剃頭」、「宜理髮」、「宜嫁娶」等。「諸事皆宜」是黃道吉日，不避凶忌的好日子，泛指任何事皆可以辦的吉利日子。

印文以甲骨文字入之，第一行堆疊四字，穿插十分緊湊而可愛；第二行「諸」字古只作「者」、「事」字與「吏」同形，兩字偏旁故作離合，乍看似為四字，錯落自由；第三行「皆宜」兩字，承前收尾，行氣貫串，穩定全印。

1 象龜甲上的卜兆痕跡，以表卜問之意。

2 本象天上雲朵卷曲之形，為「雲」的本字，後借作人云亦云，云說的「云」。

3 本象畚箕之形，借作第三人稱代詞使用，本義遂失，故加竹頭另造「箕」字，以還其本義。

4 象兵器（矛頭、箭簇或斧鉞）剛鑄出於石範，其質甚堅，以利戰事，故引申為吉祥義。

5 「諸」是從言者聲的形聲字，有「凡」、「皆」等義，作為連詞，又為「之於」合音。印文作「者」以聲符代之，「者」象編木立架填泥成堵之形，是牆「堵」的本字。

6 從又（手形），持立中之旗（旗作「中」形，用以聚眾）或記事之版，「吏」、「史」、「事」三字同源於此構形。

7 甲文從比從日，以會當時人們皆相比出外，故引申為一切皆義。

8 本象刀組上有肉的俯視形，組即今砧板，借作適宜之「宜」。

包公攙扶起來，請了父母的安好，候了兄嫂的起居。

——三俠五義（四十七回，節選）

2　1

安好

印文作合文方式處理──兩個字合放在一個方塊字的空間裡，「安」與「好」都有「女」旁，所以在右下方加「=」符，表示重複「女」形。

又因為在商代的甲骨金文中，「女」與「母」字差別只在有沒有哺乳的奶頭特徵，因此偏旁裡往往通用。

印文「女」的胸前有兩點，頭上又加髮簪，象女子頭上有繁飾，是「每」的本形，《詩經》「原田每每」，指田野作物繁盛，甲金文中「每」與「母」也常互作。

這書信常見的問候語，充滿了祝願平安順利的期許。

1　安，有女性或母親在家，就容易有安定感，故字形象屋裡面有女（母）形。

2　好，从女从子，女即母，母親能保愛幼子，則為好事。

華亭失侶鶴，乘軒寵遂終。三山凌苦霧，千里激悲風。
心危白露下，聲斷彩弦中。何言斯物變，翻覆似遼東。

——賦得華亭鶴（唐孔德紹）

侶鶴

鶴，在古人的心目中常有長壽、仙逸的意象。以鶴為侶，則仙風道骨，飄逸絕塵，不為名利所拘束，故刻「侶鶴」二字。字體在籀篆之間，邊框則或重或輕，粗細變化。「侶」字的「人」旁上下縱貫，恍若分界，「呂」旁接邊殘破，如銅印鏽蝕狀。「鶴」字作古文，不贅加鳥旁。

按：臺北國立故宮博物院有明‧吳偉畫〈仙蹤侶鶴圖〉，收入《長生的世界──道教繪畫特展圖錄》（王耀庭、童文娥編，一九九六年初版），頁七十八。

1 侶，從人呂聲，呂象人的脊椎相續，兼會伴侶。相隨相伴之意。

2 鶴，本字作，已具鳥形，後世再增從鳥聲的形聲字。

假樂君子，顯顯令德，

宜民宜人，受祿于天。

保右命之，自天申之。

——

詩經・大雅・生民之什・假樂（節選）

令德

令者，美也，善也。令德即美德。令字，從倒口，對著跪著的人發號施令，本義是命令，由老天降命、上級命令而引申為美好的賞賜命令，再專屬「美」義，所以稱人雙親曰「令尊」、「令慈」，就是沿襲此古義。

德字，左上為古「直」字，象眼睛直視往前之形，加「心」旁表示直心而行，不做歪斜想。後又加「彳」旁，強調是一種實踐工夫。

此印以商周初的早期金文入印，圖象性強，上下錯落、借邊破邊，自然渾成。

2 1

1 一口向下發號，一人跪作受令，古時接受冊令，往往為封官晉爵，故引申有美好之意。
2 本從直從心，正直之心為「德」的本義。後加「彳」表行動，故擴而指正直的心性與行為。

憑著您孩兒學成武藝，智勇雙全，若在兩陣之間，怕不馬到成功。

———元曲《薛仁貴》楔子（節選）（張國賓）

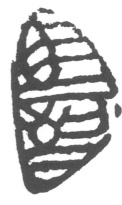

馬到

「馬到」二字可以是紀年印，表示馬年到來，也可以是「馬到成功」的簡稱。

印面呈不規則形式，可作為引首章使用。印文「馬」採用戰國古璽常見的省形寫法，在字下以兩橫畫省代四足與尾巴。

「到」字下方也有兩橫，所以做了類似的對稱處理，使全印協調自然，雖有設計，卻不見雕琢氣。

1
2

1 本象馬首長鬣及身尾二足（側視）之形，戰國文字省變，字下以兩橫畫省代四足與尾巴。

2 本從至、從夊（倒止），以會到達之意。「至」字側視象箭矢射至靶子形，引申一切到義。「到」字後變從刀聲，本印依此。

蔽芾甘棠，
勿翦勿伐，
召伯所茇。

——詩經・召南・甘棠（節選）

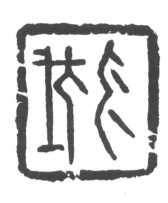

2　1

勿伐

伐字，從戈在頸上，原表以兵戈砍殺敵人的項上人頭，引申為砍伐，或誇示戰功。《詩經・甘棠》曰：「蔽芾甘棠，勿翦勿伐，召伯所茇。」是砍伐義。「勿伐」即不要砍伐甘棠樹。《老子》第三十章：「果而勿矜，果而勿伐，果而勿驕。」是誇示義。「勿伐」即不要誇耀戰功。既可作為人生修養的道德指引，更可作為環保意識保衛樹木的警語。崔子玉《座右銘》：「守愚聖所臧」、「曖曖內含光」、「無說己之長」，這樣不矜誇自己的功勞，正是「勿伐」的要旨。《論語・公冶長篇》：子曰：「盍各言爾志？」……顏淵曰：「願無伐善，無施勞」。可為旁證。

印文「勿伐」二字，以甲骨文入印，再以古璽寬邊作穩定。

1　勿，本象犁田的起土農具之形，故「黎」、「犁」諸字的右上偏旁皆從勿（後訛變成刀），假借作否定詞用。

2　從戈橫割敵人頸項會意，殺伐爭戰者喜好炫耀戰功，故引申為言語上的誇耀。

子曰：「飯疏食飲水，曲肱而枕之，樂亦在其中矣。

不義而富且貴，於我如浮雲。」

——論語·述而第十五（節選）

1	2
4	3

樂在其中

此印布字極好玩，第一字從左上讀起，順時針回讀，印文採早期金文，錯落穿插，生動和諧，渾然天成。

孔老夫子自言：「飯疏食飲水，曲肱而枕之，樂亦在其中矣。」吾人志於道、據於德、依於仁、游於藝，當然也需樂在其中，做得才會持久而來勁。

夫子又言：「知之者，不如好之者；好之者，不如樂之者。」，可為本印下一註腳。

1 甲文从二幺，从木，以表為木製絲絃的樂（ㄩㄝ）器，金文於二幺間加「白」（大拇指）示撥絃演奏，聽音樂令人愉悅喜樂（ㄌㄜ）故音樂義變成歡樂字。

2 本作「才」，象種子「在」土中剛剛生發，向下生根，望上吐芽，兼具「在此」與「始：才剛開始」兩義，後加土旁成「在」字，以分化別義。

3 本象畚箕之形，借作第三人稱代詞使用，本義遂失，故加竹頭另造「箕」字，以還其本義。

4 旗作「中」形，上下或飄有長絲帶，用以豎立在廣場中間集合聚眾，頒布政「事」，立中者「史」官或官「吏」，故三字同源。

按：以下印文出自古器物如璽、銘、甲骨卜辭等，並無典籍出處。

宜有百金

這是先秦人常用的吉祥話。戰國古璽中的吉語璽習見，祈求財富多有。富與貴是一般人所汲汲追求者，富是財貨多，貴是地位高，俗話說「做大官，賺大錢」。

「宜有百金」是期許有黃金百兩，也就是賺大錢！印作田字形格，一格一字，或寬或狹，順任自然。

<table>
<tr><td>3</td><td>1</td></tr>
<tr><td>4</td><td>2</td></tr>
</table>

1 本象刀俎上有肉的俯視形，俎即今砧板，借作適宜之「宜」。

2 「有」字，金文或省作「又」，後又加點成「寸」形，仍讀為「有」。

3 在戰國時出現一個特殊的異體，是金文「百」字的倒文變形，很像後來的「全」字。

4 象從熔爐坩鍋倒出銅液之形，古時凡金屬皆稱為「金」，「銅」也稱「金」，後來才分稱「黃金」、「白金」。

2　1

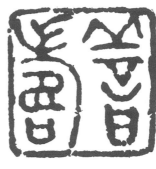

善壽

印文仿戰國古璽中的吉語璽，樸厚自然，祈求平安吉祥、健康長壽。「善」字，從言從羊，羊即祥也，出言而吉祥，就是良善之事。壽字，從老省邑聲，邑為田疇綿長形，引申而有長義。人老而命長，即為長壽。

「善」者，良也，「善壽」即長壽健康而和樂之意。印文兩字左右並列，字上接邊，有牽繫拉穩之感，所以容許下方略作偏斜敧側如長繩繫住風箏，雖左右搖晃，而仍氣脈一貫，這是篆刻接邊、或倚靠邊框，以穩定構件的布局之妙。

1 從言从羊，羊有吉祥義，故出言有吉祥，即會有善良之意。

2 甲骨文象田疇交錯綿延之形，為疇的本字，借作長壽義，後作从老省邑聲，故壽有長年、長壽之意。

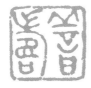

2	1

永壽

秦漢印中常見吉語印，表示人們對於長壽的渴望。

兩個字以弧曲的筆致相承應，邊框或存或斷，樸拙中

自有婉秀之趣。

1 小篆象水流蜿蜒悠長之形，故引申有「永」義。

2 甲骨文象田疇交錯綿延之形，為疇的本字，借作長壽義，後作从老省口聲，故壽有長年、長壽之意。

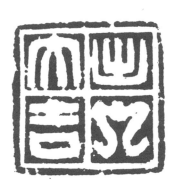

3	1
4	2

出入大吉

甲骨文中習見「出入大吉，往來無災」的祈求辭，後來秦漢印中也常見「出入大吉」的吉語印，顯示人們對於安定生活的想望。

印文仿自漢代銅印，承襲秦印常見的田字格，作四格區分。篆書到西漢開始隸化，改圓轉為方折，號為「繆篆」——綢繆印面，屈伸挪讓，以填補空間，使之均勻調和。

「出」字隸化明顯，橫豎緊密；「入」字曲折婉轉，變形可愛；「大」字渾樸自然，提按多姿；「吉」字方勁挺拔，對角呼應「出」字。

1 出，甲文本从止（足趾之形）跨出門檻，以示外出之意。篆書作，隸變拉直平整為出。

2 入，甲金文作倒V形（∧），為抽象符號，表由外入內之虛象。

3 象人正面而立，兩臂橫伸張大之形，引申為一切「大」義。

4 象兵器（矛頭、箭簇或斧鉞）剛鑄出於石範，其質甚堅，以利戰事，故引申為吉祥義。

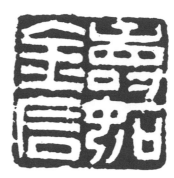

壽如金石

兩漢常見鏡銘有「壽如金石佳且好兮」句，清代如趙之謙及民初黃士陵也刻有同文印數方，今截取前四字用漢印法布局，平正中有疏密、曲折變化。

「壽」字用了隸變以後的簡略寫法；「石」字採古文於厂下有二羨畫（指多餘的裝飾筆畫）；在「如」字的女旁右側有一飾筆，是承襲自東周文字常見的飾符，讓全印在寬舒間多了一分流動之致。

1 甲骨文象田疇交錯綿延之形，為疇的本字，借作長壽義，後作从老省邑聲，故壽有長年、長壽之意。

2 从女从口，女即母，母親的話需順從，故「如」有順義，「如意」即遂其意。

3 字象從熔爐坩鍋倒出銅液之形，古時銅即稱為金。

4 左象崖壁，下象石塊。以會從崖壁取下石塊之意。

3	1
4	2

弗災

商代甲骨文有卜辭：「貞：邝弗災。」，即貞問邝地是否沒有災禍。沒有災禍，是人們共同的期待，故取甲骨文「弗災」二字入印。高低隨形，加以邊欄，有錯落之致。

印文「災」字從戈，上象壅水成災形，是兵災的本字。今通用的楷書「災」字，上面象壅水，以表水災；下從火，以表火災。異體字有「灾」字，從宀下有火，表示屋內著火，當然是火災了！

1 字形象以繩索纏繞兩木棍之形，是絆（縛）的本字，借作否定詞用。

2 或從戈，左上象壅水成災形，是兵災的本字。楷書「災」字，上象壅水表水災；下從火表火災。「灾」字宀下有火，表屋內著火。

2　1

頌福

西周金文中有許多吉語：早期常見「永寶」、「永保」；中期為「萬年永寶」、「永福」、「賜壽」等詞；近晚期則「眉壽」、「永令」、「多福」、「靈終」普遍使用，而「萬年無疆」、「眉壽萬年」則是晚期慣用的吉語。

所有吉語指向一個目的，就是「頌福」。從約三千年前的銅器銘文，到近年流行的「永保─安康」火車票可知，「討個吉利」是古今相同的心理。

我們直接濃縮金文吉語為「頌福」二字。一方朱泥，細白而婉秀的印文，印記著為友人，也為自己的虔誠祈福：平安、健康、喜樂，直到永遠。

1 從頁公聲，是容貌的「容」的本字，借作歌頌、讚頌用。
2 從示畐聲，畐字本象酒罈，祭祀用酒，以祈受福多祉。

| 2 | 1 |

貓蝶

貓蝶圖，是國畫裡常見的一個主題，「貓蝶」諧音「耄耋」。「耄」是七十歲，「耋」是八十歲，國畫貓蝶圖，即藉以祝頌老人長壽，印文「貓蝶」，也是此義。

「貓蝶」二字都不見於甲骨文和金文，我們以偏旁組合法另造出「貓」與「蝶」的古篆形體，再透過方折、錯落、借邊等手法，使全印在穩定中有變化。

1 古文字中未見「貓」、「貓」字形，茲依六書體例造「从犬苗聲」古篆體。

2 古文字中未見「蝶」字，茲依六書體例造「从虫枼聲」古篆體。

平安

「平安」一語早見於晉人尺牘中的慣用套語，沿襲至今，「竹報平安」、「平安是福」、「平安喜樂」，都是今人習用的祝福話。

傳世書聖王羲之的法帖，文中有「平安」二字者就有十幾帖，如唐摹本的「此粗平安」（《修載帖》）、《十七帖》的「餘粗平安」（《省別帖》）、「足下小大悉平安」（《瞻近帖》）、「胡母從妹平安」（《胡母從妹帖》）、「龍保等平安也」（《龍保帖》）、《淳化閣帖》的「數言疏平安」（《司州帖》）、「想彼人平安」（《得西問帖》）等。還有唐‧張彥遠《右軍書記》著錄的王帖釋文中，也有不少含「平安」字樣的雜帖，可知是晉人尺牘中的慣用套語。

印文兩字白文，渾勁挺拔，方整間有圓婉，樸茂間寓秀潤，落落似不經意，卻頗耐玩味。

1平，从于（于為畫圓之具，以中豎的下端為軸心，直畫為軸線，兩橫等據畫圓），左右加點表兩橫平均等距，故引申有一切平義。

2安，有女性或母親在家，就容易有安定感，故字形象屋裡面有女（母）形。

穆如清風

詩經頌歌

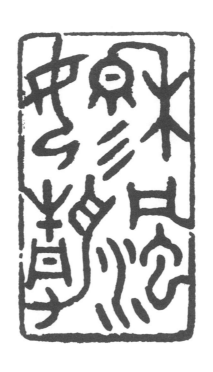

說集《詩經》作頌辭

楔子──

接觸《詩經》一書，是早在一九八二年的大學時期，但真正體會《詩經》文句而能轉化應用，則在一九九六年，進入故宮為秦院長心波先生（名孝儀，一九二一─二〇〇七年）起藁撰文以後。

秦院長的舊學根柢深厚，詩文經典，多能成誦。主事國立故宮博物院十八年間，舉凡婚喪壽慶之題辭，往往藉集《詩經》字句，另成押韻的「新古典四言詩」，作為筆墨酬答。我既曾經誦習《詩經》三百篇，所以到秦院長身邊董理文字之餘，也受命撰擬「新古典四言詩」，以作題辭酬應之用。如「為某某先生紀念集，集詩經句」：

豈弟君子〈旱麓之部〉，靖共爾位〈小明物部〉（豈弟即愷悌；靖，平。這位君子孝悌和樂，恭謹職位）。

朝夕從事〈北山之部〉，維躬是瘁〈雨無正物部〉（躬，身體；瘁，勞。日夜戮力從公，以致積勞成疾）。

譽髦斯士〈思齊之部〉，德音孔昭〈鹿鳴宵部〉（譽，稱讚；髦，拔擢。推舉賢士，盛德遠播）。

遐不作人〈思齊真部〉，視民不恌〈鹿鳴宵部〉（遐，何也。恌，輕也。那不成就人才？因其對人尊重，絕

不輕薄濫用，所以育才無數）。

日月告凶〈十月〉〈東部〉，亦孔之哀〈十月〉〈微部〉（天地日月預告凶兆，暗指此君子喪亡。孔哀，大悲也）。
克禋克祀〈生民〉〈之部〉，嘯歌傷懷〈白華〉〈微部〉（克，能也。嘯，撮口作聲，打口哨，嘯歌，則轉指吟詠。

意謂後人為之悼念祭祀，詠此詩歌，無限感懷）。

前四句寫其德性與工作的認真努力；五到八句寫其提拔人才，聲名遠播；最後四句寫聞其訃告的哀慟，因此輯成此詩，以奉祭祀，以表悼念與傷懷。

《詩經》本是韻文，多隔句押韻（有隔句押韻的句尾韻；也有首句入韻而後隔句押韻的句尾韻），容易上口。《詩經》集句，也因襲《詩經》押韻的規律，原則上為雙數句押韻（單數句基本不押韻），四句押兩次韻後，可再換韻。茲在各詩句末附記此句出處的《詩經》篇名，以及末字所屬的上古韻部。

上古韻是甚麼？上古韻指上古時代（主要指先秦）的韻部，現在被分為二十九部（或三十部）。分部的概念其實很簡單，就像現在民謠或作白話詩押ㄤ韻、ㄢ韻、ㄡ韻一樣，只是上古音與現代音相距兩千多年，不免有些音變，好在許多學者透過諧聲偏旁與先秦韻文，已經歸納出上古韻部，只要按圖索驥，便知《詩經》的押韻狀況。茲依王力先生《詩經韻讀》中「《詩經》韻分二十九部表」的標韻

與古音擬測（或「冬部」獨立，則為三十部）：

陽聲	入聲	陰聲	
蒸部 21 əŋ	職部 10 ək	之部 1 ə	甲類
（冬部） uŋ	覺部 11 uk	幽部 2 u	
	藥部 12 ôk	宵部 3 ô	
東部 22 oŋ	屋部 13 ok	侯部 4 o	
陽部 23 aŋ	鐸部 14 ak	魚部 5 a	
耕部 24 eŋ	錫部 15 ek	支部 6 e	

陽聲	入聲	陰聲	
真部 25 en	質部 16 et	脂部 7 ei	乙類
文部 26 ən	物部 17 ət	微部 8 əi	
元部 27 an	月部 18 at	歌部 9 ai	
侵部 28 əm	緝部 19 əp		丙類
談部 29 am	盍部 20 ap		

古人自幼研讀四書五經，對《詩經》文句當然不陌生，重新組合，以見新意，

實際上就是前賢的「文化創意產業」，舉凡婚喪喜慶，無不可以用集《詩經》為之。

茲亦嘗集《詩經》作頌兩篇，一是頌有德長者，共八章，前三章每章四句，第四、

三十二句，刻成三十二方印。另一是頌新婚夫婦，共五章，前三章每章四句，第四、

五章每章六句，凡二十四句，治為二十四方印。

第一篇【有德頌】，共八章，每章四句：

第一章：有馮有翼〈卷阿〉，有孝有德〈職部〉，豈弟君子〈泂酌〉，其儀不忒〈鳲鳩〉〈職部〉。

本章歌頌有德長者的顯赫出生、品行與儀表：（這位君子）有祖先護翼和淳

厚文化涵養作根基（馮即憑，依憑；翼，護翼），既能順天敬祖（有孝），又能

承繼先人德業（有德）。孝順父母、和睦兄弟（豈弟即愷悌，愷，和樂；悌，孝悌），

儀態堂堂、表裡如一（其儀不忒，忒，差錯）。

第二章：如圭如璋〈卷阿〉，令聞令望〈陽部〉，顯允君子〈湛露〉，綱紀四方〈棫樸〉〈陽部〉。

本章讚頌其德行與聲望之美。這君子的本質如美玉，是宗廟祭祀必備的禮器

奉玉（如圭如璋），美名美望早已遠播（令聞令望）。光明正大、言而有信（顯，

顯明坦蕩；允，誠信），其德行足為人們的綱紀表率（綱紀四方）。

第三章：溫恭朝夕〈那〉，執事有恪〈那〉〈鐸部〉，穆如清風〈烝民〉，其詩孔碩〈崧高〉〈鐸部〉。本

章描述此有德者的敬業職事與文學涵養。（這君子）整日溫和恭敬，敬慎處事（執事，處理事務；恪，敬也）。因其有深厚文學涵養，所以詩作渾穆天成，讀來溫煦如和風拂面（穆如清風，穆，和也），而格局又宏闊開張、氣象萬千（其詩孔碩，孔，很也；碩，大也）。

第四章：先民是程〈小旻〉，大猷是經〈小旻〉，繼猷判渙〈訪落〉，維周之楨〈文王〉。

本章述說其施政得宜，守經達變。遵循著先民的法度陳規（程，程式法則）、沿襲著前賢的禮儀軌範（猷，道也；大猷指治國的禮法大道。經，常也；是經指遵循的常道），因此能承繼古來一脈傳下的大道慧命，救亡圖存（繼猷判渙，繼猷，承繼大道。判，分；渙，散也。判渙指將要崩分離析的政權或邦國），成為家國民族的中流砥柱與楨幹棟樑（維周之楨，周本指周邦，借以泛指國家。楨，硬木，可作為古代夯土牆時的立木柱，遂引申指支柱。楨幹，喻能勝重任的人）。

第五章：譽髦斯士〈思齊〉，厥猷翼翼〈職部〉，遐不作人〈棫樸〉，時萬時億〈職部〉。

本章描述其作育英才的盛況。稱譽選拔俊才之士（譽，稱譽拔擢；髦，俊才英傑），其領導統御敬慎得宜（猷，道也。翼翼，恭敬謹慎），用人適才適所，因此造就英才甚多（遐不作人，遐，何也；遐不，那裡不。作人，造就人才），人數早已破萬到億，無法計算了（時，是也；時萬時億，即數量達到上萬上億）。

第六章：孔惠孔時〈楚茨〉，遹駿有聲〈文王有聲〉，思皇多士〈文王〉，展也大成〈車攻〉。

本章歌頌其施政有方，卓有聲譽，許多人才俊彥都聚集其下，煌煌盛大，共同成就不朽大業。「孔惠孔時」，指其行政措施因時制宜，使民受惠（孔，很，甚也；惠，恩惠；時，得時機），因此德望日隆、聲名遠播（遹駿有聲，遹，語詞，無義；駿，高大也；有聲，有聲譽）。於是俊彥之士紛至沓來，多出其門下（思皇多士，思，語詞，無義；皇，通煌，盛大；多士，指眾多賢士），或參與政事、或在各個領域展露頭角、成就非凡（展，誠也、信也。展也大成，真的是有了大大的成就）。

第七章：其命維新〈文王〉，萬民所望〈文王有聲〉（陽部），降爾遐福〈天保〉，既溥且長〈公劉〉（陽部）。

本章頌讚有德長者能承古開新，為人民所仰望，故為其祝壽祈福。（這君子的道德慧命日新又新，引領風潮（其命維新），所以為世人仰望企慕（萬民所望），（值其壽誕）眾人齊聚，以祈願蒼天降予大福（遐，遠也、大也；遐福，大福），既豐沛且長久（溥，豐沛盛大；長，長久）。

第八章：壽考維祺〈行葦〉，為龍為光〈蓼蕭〉（陽部），四海來假〈玄鳥〉，長發其祥〈長發〉（陽部）。

本章再稱述頌壽景況與賀辭，為此壽誕盛典作結。前兩句延續上一章末二句「降爾遐福，既溥且長」再述頌壽之辭（壽考維祺，壽考，長壽也；維祺，福祉也。為龍為光，龍即寵、寵愛；光，光耀顯揚。二句指四海頌壽，祈求受天眷顧珍寵，賜他福祿壽康，長享光榮顯耀）。後兩句則形容祝壽盛況，眾人來自天南地北、

四海五湖（四海來假，假，至也，全球四海的人士都湧來道賀），一齊奉祝：吉慶祥瑞，賡續不絕（長發其祥，經常不斷地生發吉祥之事）。

第二篇【新婚頌】，凡五章，前三章每章四句，第四、五章每章六句：

第一章：四方來賀〈下武〉，思輯用光〈公劉〉，金玉其相〈棫樸〉，文定厥祥〈大明〉。

本章場景是訂婚（文定），四方親友來賀，穿金戴銀，光鮮亮麗，一片祥和喜樂，揭示了文定的盛會（輯，和也）。

第二章：燕婉之求〈新臺〉，顏如舜英〈有女同車〉，終溫且惠〈燕燕〉，何用不臧〈雄雉〉。

本章述說新娘子的美貌與賢慧。所有男子都想追求一位安詳柔婉的伴侶，結果這新娘美貌如木槿花，性情既溫和且聰慧，哪裡還有甚麼缺點可挑剔？（何用不臧，臧，善也，直譯是：那有甚麼不善的地方？）

第三章：樂且有儀〈菁菁者莪〉，善戲謔兮〈淇奧〉，維德之隅〈抑〉，不為虐兮〈淇奧〉。

本章描述新郎倌的不凡丰采，儀態翩翩，和樂平易，他開的玩笑幽默風趣、拿捏合宜，謔而不虐，一點都不會缺德（隅，角落）。

第四章：允文允武〈泮水〉，敬恭明神〈雲漢〉，宜室宜家〈桃夭〉，子孫繩繩〈螽斯〉，令德壽豈〈蓼蕭〉，永觀厥成〈有瞽〉。本章男女合寫，是雙方父母與嘉賓的頌福。能文能武（允文允武）寫新郎，持家得宜（宜室宜家）寫新娘，兩人一起恭奉神明，

敬慎處事（敬恭明神），期望早生貴子、子孫滿堂（子孫繩繩、繩繩、綿延不絕）

百年好合，長壽和樂，美德清譽（令德壽豈、令德即美德；豈通愷、和樂），永

遠光耀門楣，令人仰望（永觀厥成）。

第五章：天作之合〈大明〉，追琢其章〈棫樸〉，海外有截〈長發〉，不顯其光〈大明〉，

何天之龍〈長發〉，申錫無疆〈烈祖〉。

本章是婚禮盛宴的大終曲，這「天作之合」的神仙眷侶，這極盡雕琢華麗的

婚宴排場擺設（追琢即雕琢，章即彰，彰明華麗），海內外親友紛至沓來，一齊

會聚（截，齊整也），大大榮耀、彰顯了婚禮的盛典。讓我們一同祝福新人，永

保蒼天的寵愛（何即荷〔ㄏㄜ〕，肩負；龍即寵），祈願賜福延續不絕，永無止境（申

錫即重複賞賜；無疆即無止境）。

《詩經》是中國最早的詩歌總集，也是三千年華夏民族詩歌的始祖，所謂「風

雅頌、賦比興」的「詩六義」，一直是詩歌創作者尊奉的圭臬。因此，集其佳句，

重組以為今用，細翫其句，既經典又見新意，而押韻鏗鏘，自然可誦，與印文斑斑，

足堪作長歌共鳴矣！

按：「詩六義」：「風雅頌」為詩之體裁。「風」是指國風，採集自里巷歌謠。《詩經》有「十五國風」。

「雅」為正樂，分「大雅」、「小雅」，大雅為朝會之樂，小雅是燕饗之樂。「頌」為朝廷郊廟頌辭，分「周

頌」、「魯頌」、「商頌」。「賦比興」為詩之作法。「賦」，直陳其事；「比」，托物比類；「興」，藉

他物或他景起興開頭，然後進入正題。

【有德頌】第一章——頌德行

① 有馮有翼

② 有孝有德

③ 豈弟君子

④ 其儀不忒

譯文

那位有淳厚文化涵養作根基的人哪！

他的順天敬祖之心，讓他承繼了先人的功烈。

那和易謙謙的君子哪！既能孝順父母、又使兄弟和睦，

正因他一直是儀表堂堂、堅毅果決、心志專一的緣故。

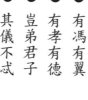

3	1
4	2

❶ 有馮（憑）有翼

以挺拔多姿的線條，營造出印面整體的生動。「有」字二見，一作「有」、一作省形「又」，而轉折與曳捺筆勢各不同。「馮」字右出馬鬣則和「翼」上羽毛相應和，「翼」下之「異」，象人正面戴奇異面具之形，兩手上拱，雙足外展，尤增動感。

1 從又（手）持肉以祭，是侑祭的本字，借作有無的「有」字。

2 從馬仌聲，馬行蹄踏馮（ㄆㄥˊ）然，故引申有憑藉義，因借作姓氏讀ㄆㄧㄥ音，又加心成「憑」字。

3 有，在古文字或省作「又」，即右手之象，借作又再之意。

4 從羽異聲，鳥翼也，引申為護翼義。

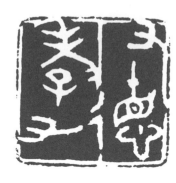

<div style="text-align: right">

2	1
3	4

</div>

❷ 有孝有德

本印為逆時針回文讀法。細勁而婉秀的線質，輔以邊欄的變化，使全印錯綜豐富。右起「又」字貼邊，長曳借代了邊欄；「孝」字上端和右邊均接欄線，形成穩定；左下「又」字橫寫上揚，有飛舉之勢；「德」字彳旁則占居中間界線，右下靠邊，收攝全印氣勢。

1、3有，在古文字或省作「又」，即右手之象，借作又再之意。

2從老省從子，以會孝子敬老之意。

4本從直從心，正直之心為「德」的本義。後加「彳」表行動，故擴而指正直的心性與行為。

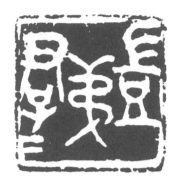

3	2	1
4		

❸ 豈弟（愷悌）君子

樸厚的線條與穿插避讓的結構組合，讓人不免想起吳昌碩*的臨石鼓篆書及其治印。本印邊框上下寬、左右窄，布局橫展破邊，氣勢開闊。四字錯落自然，「君子」二字合書，共借一「口」形，下加二，標示為合文。

*編註：吳昌碩（一八四四──一九二七）清末民初書法篆刻家、畫家。創作特色為將書法韻致融入其篆刻作品。

1 從豆從微省，豆以盛放食物醬料，精緻美味，故從微省形，引申有愷樂義，為「愷」的本字。

2 象人背負弓繳之形。狩獵時有經驗的長者居前，幼者居後背物，引申為孝悌字。悌者兄弟和也。一說象以皮韋束物，車衡三束、鞉五束，各有次弟，故引伸為凡次弟之弟、兄弟之弟。（清段玉裁說）

3 從尹口，尹，治也，象人執杖以發施令，即君主也。

4 象襁褓中小兒伸出雙手之形，故引申指兒子、子孫。

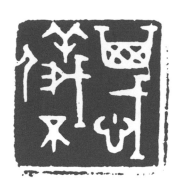

```
2 1
3 4
```

4

其儀不忒

本印為逆時針回文讀法。「儀忒（ㄊㄜˋ）」二字均从甲骨文帶長柲的「我」形（象有歧齒的兵器）、「戈」形，建構起全印的縱線。「其」字象畚箕形、「不」字象花托與下垂花瓣形，或寬或狹、布置自然，而意趣盎然。

1本象畚箕之形，借作第三人稱代詞使用，本義遂失，故加竹頭另造「箕」字，以還其本義。

2本字作戰，从羊我聲，「我」為儀仗式兵器，執「我」披戴「羊」頭以行禮儀，故引申有禮義、道義、義務、義理等義，故加人旁以還復其本義。

3象花樹、花托之形，借作否定詞。

4从心弋聲，差錯也。

【有德頌】第二章——頌聲華

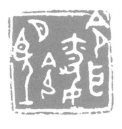

❺ 如圭如璋

❻ 令聞令望

❼ 顯允君子

❽ 綱紀四方

譯文

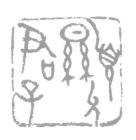

他的本質如圭璋美玉一般，是能上宗廟大場面的大材，

以致早已有美名美望傳播。

那光明正大、言而有信的君子哪！

他的德行實在足為四方的表率！

❺ 如圭如璋

金文的自由，在於部件方向的多變：「如」字的「女口」組合，或左或右；「女」旁向左向右均可，故能營造出兩女相對跪坐的構形特效，挪出邊側隙地置放「圭」、「璋」二字。邊框也借用了金文族徽作「亞」字形，別具機趣。

3	1
4	2

1、3字從女從口，女即母，母親的話需順從，故「如」有順義，「如意」即順遂其意。

2瑞玉也，上尖（或略圓）而下方，本當作長形玉圭之形，篆書已訛從二土相疊會意。

4本從辛從田，辛，兵器之象；田，則盾牌之象，乃障蔽之障的本字，借作瑞玉的「璋」字（或因「璋」形與「辛」相近），後加玉旁成為禮器玉璋的專字。《說文》以為從音十，樂竟為一章，恐誤。

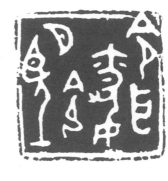

❻ 令聞令望

金文的自由，也在於字形大小的錯落變化與組合位置的多變：「令」字二見，象人跪坐恭聽上級發令之形；「聞」字从人聳身，以手拊耳，欲有所聽聞之形；「望」字从人張目（臣字眼）仰望天上明月，意象明顯。

<div style="text-align:right">

1、3 一口向下發號，一人跪作受令，古時接受冊令，往往為封官晉爵，故引申有美好之意。

2 本象人伸手拊耳以聽之形，後來分化，「耳」朵偏右，左邊也變形了。

4 本从人聳身（挺）爭目（臣）以望月之形，後改从「亡」聲。引申為希望、聲望。

</div>

<div style="text-align:center">

4	3	2	1

</div>

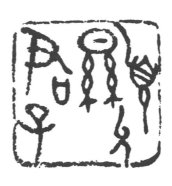

❼ 顯允君子

「顯」大「允」小，穿插其間；「君」大「子」小，上下左右避讓，金文的自由多變，再次展現無遺。自然斑駁的邊框，有種歲月的痕跡，與渾樸的金文印風恰恰相合。

3	1
4	2

1 从頁，左旁象於日下視絲，以會顯見、顯然義。

2 信也，从厶呂（二）从儿（人）。呂，用也，任賢勿貳是曰允，會意。允許、允諾皆由此得義。

3 从尹口，尹，治也，象人執杖以發施令，即君主也。

4 象襁褓中小兒伸出雙手之形，故引申指兒子、子孫。

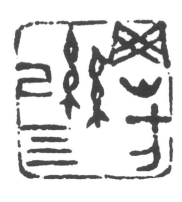

❽ 綱紀四方

與「如圭如璋」印有異曲同工之妙。將「綱紀」二字的糸旁置中，在視覺上呈現「絲」字的錯覺，卻穩定了印面中路，有效聯結了周邊的幾個部件：「岡、方、己、四」，回文讀之，活潑生動。

| 2 | 1 |
| 3 | 4 |

1 從糸岡聲，網上之大綱目也，故引申為大綱、綱領、綱常。
2 從糸己聲，織布之經緯線交紀也，借指綱紀、紀錄。
3 甲文作三，以四道橫畫示意，後作「四」，乃假借。
4 併頭船，借作方正、方向、方式。

【有德頌】第三章——頌敬業與詩才

❾ 溫恭朝夕

❿ 執事有恪

⓫ 穆如清風

⓬ 其詩孔碩

譯文

（這位君子）他一天到晚，始終溫和恭敬，

他處事謹慎、忠於職守。

他所作的詩，和煦如清風拂面，

卻又格局開張、氣象宏闊。

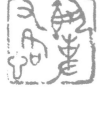

❾ 溫恭朝夕

仿秦田字格，畫分四字畛域，卻又利用借邊、破邊，聯結彼此訊息，不致各自封閉。「溫」字左接中豎線，「恭」字上借中橫線、右破邊、下亦接邊；「朝」字左接邊欄，唯獨「夕」字懸置格中，字雖小而渾厚，反成視覺焦點。

```
3  1
4  2
```

1 从水昷聲，水溫和也。

2 从心共聲，共者拱也，拱奉其心，專注凝神，即恭敬之意。

3 从日屮屮間，潮水上漲，為「潮汐」的本字。借作「朝」字。

4 象月缺狀，甲文月夕同形，故借作夕陽、夕夜義。

	1	3
	2	4

❿ 執事有恪

組合位置多變、字形大小錯落，具現了金文的自由。

「執」字象人跪坐，雙手上桎梏。「事」字象手持立中之旗以示有事，持者即史官、官吏也。「恪」字偏旁錯落，與其上「又（有）」字氣脈相連。各字與邊框處理亦妙。

1 象人跪地，雙手前伸桎梏被執之形。引申為執著、執行等義。

2 從又（手形），持立中之旗（旗作「中」形，用以聚眾）或記事之版。「史」、「吏」、「事」三字同源於此構形。

3 有，在古文字或省作「又」，即右手之象，借作又再之意。

4 通愙，從心各（客）聲，敬也。

⑪

穆如清風

本印為逆時針回文讀法。

「穆」字象稻禾垂穗，在和風中搖曳之形；「如」字省作「女」是甲金文常見用法；「清」字古寫從水從靜；「風」字作小而居側。各字偏旁離合，錯落而生動。

1 禾也，從禾，象稻禾垂穗，在和風中搖曳之形，一說右象日光和煦照射有細文狀，兼作聲符。本指稻禾上細文，引申有幽微，如「於穆」、「昭穆」；虔敬、美好義，如「穆二文王」及和穆義。

2 字從女從口，女即母，母親的話需順從，故「如」有順義，「如意」即順遂其意。

3 從水青聲，以表水之清白，引申為清楚、清查等義。

4 甲文借鳳為風（作鳳鳥形，鳳鵬古同形，大鳥也，展翅起風，故借為「風」字），或加「凡」標聲，分化為二字；晚周另造從虫凡聲的新形聲字「風」。

<table>
<tr><td>2</td><td>1</td></tr>
<tr><td>3</td><td>4</td></tr>
</table>

<table>
<tr><td>2</td><td>1</td></tr>
<tr><td>3</td><td>4</td></tr>
</table>

⑫ 其詩孔碩

本印亦為逆時針回文讀法。

雄肆樸茂，「詩、碩」二字寬舒伸展，挪讓得宜；「其、孔」二字雖小而不局促，是善於轉化金文籀篆之作。

1 本象畚箕之形，借作第三人稱代詞使用，本義遂失，故加竹頭另造「箕」字，以還其本義。

2 志也，詩以言志，本指有韻的詩篇，從言寺聲。亦為《詩經》簡稱。

3 從子，於上加一記號，以示其頭頂囟門軟孔處。引申為孔竅、又「甚」、「很」等義。

4 頭大也，從頁石聲，引申為一切碩大、碩彥義。

【有德頌】第四章——頌施政

譯文

> 他的施政，遵循先民的軌範；
>
> 他的謀略，沿襲前賢的良規，
>
> 所以能濟危扶傾、成就大業，
>
> 真的是民族的砥柱、家國的棟樑啊！

⑬ 先民是程

⑭ 大猷是經

⑮ 繼猷判渙

⑯ 維周之楨

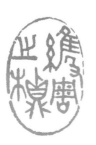

	1
3	2
4	

1 從止在人前，止，足趾，表方向，故有先導、領先等義。

2 眾萌，即民眾也。象氓民（流民）垂視目半閉狀，為氓的本字。故借指人民、居民等。

3 從日從正，以會日下影正，正午之時也。故引申有正是、是非、是否等義。

4 從禾呈聲，以禾的品質程色為法度，故引申為程式、程度。

⑬ 先民是程

取形於戰國中山王器刻銘之頎長悠揚，而轉化出之以渾樸筆致，斑駁中有細膩的筆畫處理，古云：「龐頭亂髮，不掩國色。」庶幾近之。

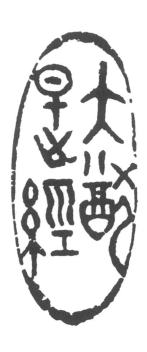

3	1
4	2

❶ 大猷是經

橢圓形的印面，仍以長方印
式為布字基準，這是避免刻
意扭曲原篆構形之美的要
素。上下大幅留白，則騰
出觀賞視野，再加粗兩端邊
線，增益全印穩定之感。

1 象人正面而立，兩臂橫伸張大之形，引申為一切「大」義。

2 從犬酋聲，謀略也，以犬群首腦的規劃為喻，故有謀猷、猷略義。

3 從日從正，以會日下影正，正午之時也。故引申有正是、是非、是否等義。古文「日」光下照有一直線，與「正」的上橫結合，遂似從早從止。

4 從糸巠聲，縱絲線也，本指織布的經緯線，引申為經典、經書、經常等義。

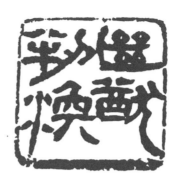

```
3  1
4  2
```

⑮ 繼猷判渙

隸書興於戰國末年秦地，至秦代普及，延至西漢早中期而大盛。此印除了隸法特色的左波右磔外，仍存有許多篆書的結構，與東漢成熟的「八分」隸書不同，可名曰：「古隸」，本印即以古隸入印，筆意盎然。

1 繼，續也。從糸䌛，右旁即繼之本字，象以刀斷絕二絲，故須續接方能紡織，故有繼。

2 從犬酋聲，謀略也，以犬群首腦的規劃為喻，故有謀猷、猷略義。

3 從刀半聲，分也。「半」本義為判牛，從牛八，乃「判」的本字。

4 流散也，從水奐聲，奐有廣大義，水流至寬廣處自然會分散，故曰：「散渙」。

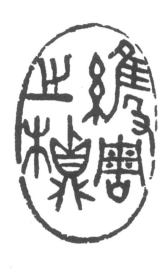

3	1
4	2

16 維周之楨

本印印文參雜西周金文與戰國古文，「維」、「楨」的繁構字形，使全印布局的疏密對比更強，增加了視覺張力。而「周」、「之」二字略小而穩健，也使全印生色。

1 維，車蓋的四角繫繩，引申一切。繫也，從糸隹聲，故有維持、維護義。

2 密也，本象阡陌間種植細密之形，故為周密、周詳義。借為朝代名。

3 從「止」在「一」上，以示足趾將有所往，故有到、往等義。

4 楨也，從木貞聲，貞者正也，樹幹之正者可為楨幹，引申指國家的棟樑。

【有德頌】第五章——頌育材

⑰ 譽髦斯士

⑱ 厥猷翼翼

⑲ 遐不作人

⑳ 時萬時億

譯文

他常常獎掖後進，稱譽並拔擢俊才之士，

他的提攜用人總是敬慎甄別，適材適所；

誰說他不是人才培養的教育家？

他所造就的英才早已成萬上億了！

3	1
4	2

17 譽髦斯士

意在籀篆之間。「譽」字自然形長;「髦」字古從首從毛,自然形寬;「斯」字左右錯落,與「譽」字氣韻相續;「士」字二橫畫穩定,與「髦」相互呼應。若不經意而筆筆相續,渾然天成。

1 贊譽稱美也,從言與聲。與有相與,稱舉義,以言舉人,即稱讚之意。

2 毛髮也,從髟毛聲,借指俊彥。一說借義為簡拔也。

3 析也。從斤從其(其聲),為撕的本字,借作「此」也,斯文、斯人、斯時皆此義。

4 早期金文或象斧鉞形,以喻執戚衛士,引申指士大夫、士人、賢士。

	1
3	2
4	

⑱

厥猷翼翼

「厥」字長引曳帶，穿入「猷」字，合組成一假合文構圖。「翼」字上部「羽」變作「非」字，下雙足變成兩「廿」形，中下再加重文符＝。奇詭穿插的布局、冷峻靜穆的線條，構成詩意深謀遠慮、深不可測的氛圍。

1 象木橛之形，為橛的本字，借作第三人稱「其」義。

2 從犬酋聲，謀略也，以犬群首腦的規劃為喻，故有謀猷、猷略義。

3、4 從羽異聲，鳥翼也，引申為護翼義。

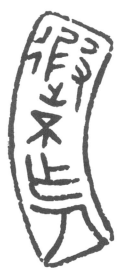

⑲

遐不作人

帶弧長條印，藉其曲度作字形與線條變化，尤其是「乍」與「人」字的弧線，因印式而自然弧曲，這種情況在〈毛公鼎〉腹內的鑄銘上也可以見到。

按：參見游國慶編著《千古金言話鐘鼎》，國立故宮博物院，二〇一一年十二月出版。融入其書法作品。

1 從辵叚聲，遠也，借作疑問詞「何」。
2 象花樹、花托之形，借作否定詞。
3 本字為「乍」，象以「刀」刻劃雕刻紋飾（如「卜」形），故有勞作之意。
（亦見於天作之合）
4 象人側身而立之形。

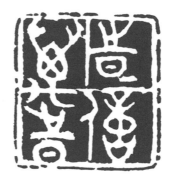

<table>
<tr><td>2</td><td>1</td></tr>
<tr><td>3</td><td>4</td></tr>
</table>

⑳ 時萬時億

兩個「時」字的足趾方向不同，「止」下的「日」也或圓或方，顯見經營用心。「萬」字與「億」字均有筆畫疊借於中間的界格線，充分運用了借筆的技巧，遂使全印的田字格在似有若無之間，渾然天成。

1、3時，從日寺聲，古文本從日之聲，之，往也。日光的流往，即時間的存在。

2本象手抓蠍子形，借作數詞千萬的「萬」。

4從人意聲，作為數詞，十萬為億。

【有德頌】第六章──頌功德恩澤

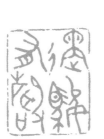

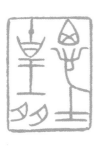

㉑ 孔惠孔時

㉒ 遹駿有聲

㉓ 思皇多士

㉔ 展也大成

譯文

他的言談舉措，既常廣施恩澤，又得時宜，

於是高望廣聞、聲名也大大顯揚而遠播。

而那些受他栽培的眾多俊彥之士，

也已在各個領域展露頭角、成就非凡！

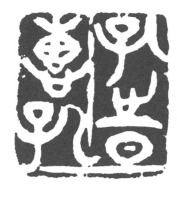

21 孔惠孔時

豐厚圓潤的線條，是本印的最大特色。兩個「孔」字似腴而逸、似樸而秀。「時」字穿插在「孔」字下方，協調契密。

中間加界線，拉住「惠」字，如盪鞦韆，動態中有穩定。左下「孔」字尤活，得賞會之致。

1、3从子，於上加一記號，以示其頭頂囟門軟孔處。引申為孔竅、又「甚」、「很」等義。

2愛也，从惠——專心，一意專心，即愛的具現。

4時，从日寺聲，古文本从日之聲，之，往也。日光的流往，即時間的存在。

<table>
<tr><td>2</td><td>1</td></tr>
<tr><td>3</td><td>4</td></tr>
</table>

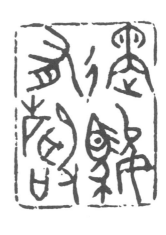

㉒ 遹駿有聲

融合甲骨文與金文的構形於一印。四字各據一方，隱然有界格畫分四區，但又不拘拘均勻地布置各角落：上半「遹、有」字形較寬博；下半「駿、聲」二字較頎長。線條提按有致，饒有古意。

1 遹，回避也，從辵矞（ㄩ）聲，假借作語詞用。

2 從馬夋聲，馬高大也，引申為一切大義。

3 從又（手）持肉以祭，是侑祭的本字，借作有無的「有」字。

4 聲，音也，從耳殸聲，殸，擊磬之狀，以耳聽聞之，所聽者即聲音也。

3	1
4	2

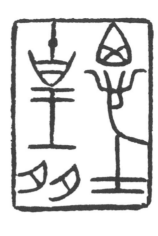

2	1
3	4

㉓ 思皇（煌）多士

字形取自戰國中山王器刻銘，挺健頎長、婉轉悠揚，唯空間有限，所以節縮「多、士」二字為略扁形體，留出大幅空間給「思、皇」二字展現，全印端莊流麗、剛健婀娜。

1 想也。從囟從心，囟即腦，腦有所思，心隨之動，故為思想、思考義。

2 上部本象火炬，下從王聲，為輝「煌」的本字。後上部訛變為「白」，遂成今形。

3 象兩塊祭肉堆疊之形，以示眾多，故引申一切多義。

4 早期金文或象斧鉞形，以喻執戚衛士，引申指士大夫、士人、賢士。

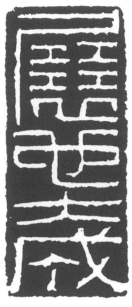

1
2
3
4

㉔ 展也大成

用漢玉印細白文法治石，均勻分割空間，方整中又帶有細膩的提按筆意。

孫過庭《書譜》中曰：「篆尚婉而通，隸欲精而密。」本印似兼此二者。「成」字下方左撇右捺，重筆收攝全局。

1 展，轉也，未轉而將轉也（段注）。從尸，從衺省聲。本指展開衣服，引申為身體展開，借作誠也，信也。

2 與「它」同源，本象蛇形，借作語尾助詞。

3 象人正面而立，兩臂橫伸張大之形，引申為一切「大」義。

4 從戈（戈，即鉞），丁聲，丁本象釘頭方形。或以為「成」是「城」的本字，□象城牆，斧鉞兵器以守之。

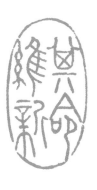

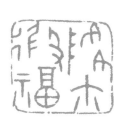

【有德頌】第七章——言眾望祈福

㉕　其命維新

㉖　萬民所望

㉗　降爾遐福

㉘　既溥且長

譯文

（這位君子）他的時代使命日新又新，一向引領風潮，

所以夙為萬民世人所仰望、追隨企慕，

我們祈願上天降大福予他，

這盛福厚祉豐沛且綿長。

3	1
4	2

1本象畚箕之形，借作第三人稱代詞使用，本義遂失，故加竹頭另造「箕」字，以還其本義。

2從口令聲，「令」一口向下發號，一人跪作受令，古時接受冊令，往往為封官晉爵，故引申有美好之意。疊加一「口」成「命」，是「令」的累增分化字。

3維，車蓋的四角繫繩，引申一切。繫也，從糸隹聲，故有維持、維護義。

4新，取木也，從斤辛斯木，以會新劈木材之意，為薪的本字。又為新生、新興的「新」字。

㉕ 其命維新

《書譜》所稱：「篆尚婉而通。」此印差可彷彿其狀。小篆為質，故體勢修長、線條勻淨，靜穆溫和，而上下穿插與邊線處理之細緻變化，自寓其中。

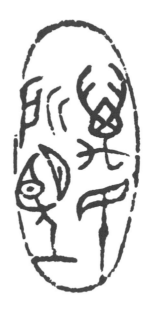

❷⑥

萬民所望

金文大篆入印，強烈的線條粗細變化，顯示用筆提按輕重的多變，在略帶復古的肥筆（如「望」下人形）、墨丁（如「民」下直線上的點）形式下，似有一股西周中期商遺民所製銅器（如〈服方尊〉）的銘文氣息。

1 本象手抓蠍子形，借作數詞千萬的「萬」。
2 象氓民（流民）垂視目半閉狀，為氓的本字。
3 從斤從戶，本指伐木聲（詩曰：「伐木所所」），借作處所及分別副詞。故借指人民、居民等。
4 本從人聳身（挺）爭目（臣）以望月之形，後改從「亡」聲。引申為希望、聲望。

```
3   1
4   2
```

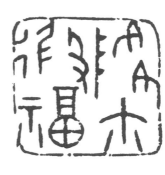

降爾遐福 27

這是一方饒富籀篆意趣的吉語印。「降」字象兩足趾下階，右下借邊巧妙。「爾」字用古文省形，以免全印太擁擠。

「遐」字或體從彳旁，三個部件疏而不離、錯落高低有致。

「福」字象供酒以示祭，左下破邊、出邊，尤有奇趣。

1 象兩足趾下階（阜，土山土階）之形，引申為下降、降落等。

2 象璽印抑壓於封泥，印文交錯之形。為坺的本字，借作第二人稱代詞。

3 從辵叚聲，遠也，借作疑問詞「何」。或體從彳旁。

4 從示畐聲，畐字本象酒罈，祭祀用酒，以祈受福多祉。

28

既溥且長

略帶方整的漢篆體勢、渾樸的線質、似正復敧的行氣、似密又疏的留白，使全印有著豐富的空間趣味。

一些殘碎的散點破筆，與周邊的撞擊痕，又似訴說著古印的滄桑。

1
2
3
4

1 左為簋形，右象人跪坐，因已吃飽而回頭之形，故有已經、既然義。

2 從水專聲，水豐沛也。引申為一切豐溥、溥盛義。

3 為祖的本字，借作而且、並且用。

4 象人長髮飄揚形，引申一切長義。

【有德頌】第八章 —— 言四海頌壽

㉙ 壽考維祺

㉚ 為龍為光

㉛ 四海來假

㉜ 長發其祥

譯文

賜予他福祿壽而康，

令他受天眷顧、受神珍寵，長享榮耀。

全球四海的人士都湧來道賀，一齊馨香奉祝：

這吉慶祥瑞，能延續不絕而更益發顯揚！

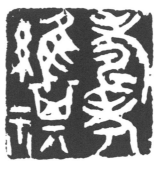

㉙ 壽考維祺

一種蒼莽之氣，盈溢字間。似用老筆澀刷，帶燥方潤、將濃遂枯，故有漲墨筆畫相連、有渴筆側擦跳動，而落落從容、豪邁淋漓，足勘細細玩賞。

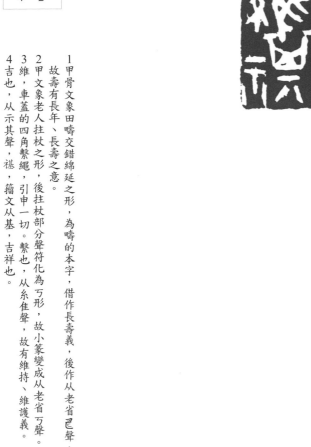

3	1
4	2

1 甲骨文象田疇交錯綿延之形，為疇的本字，借作長壽義，後作从老省弖聲，故壽有長年、長壽之意。

2 甲文象老人拄杖之形，後拄杖部分聲符化為丂形，故小篆變成从老省丂聲。

3 維，車蓋的四角繫繩，引申一切。繫也，从糸隹聲，故有維持、維護義。

4 吉也，从示其聲，禖，籀文从基，吉祥也。

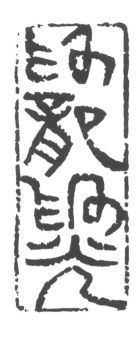

<table>
<tr><td>1</td></tr>
<tr><td>2</td></tr>
<tr><td>3</td></tr>
<tr><td>4</td></tr>
</table>

30

為龍為光

「為」字本象以手執象鼻，以示有所作為。此印二「為」字用戰國簡體，而手形、象鼻均有變化。「龍」字末筆作短捺；「光」字上部緊密、下部舒展流暢，十分自由而生動。

1、3象以手執象鼻，以示有所作為。古文省形，存手、象鼻、象頭、身、尾則略。

2甲金文象張口有冠、曲身有鱗的龍形，後左右分離，變成今形。

4从人上有火，以會光明、光亮義。

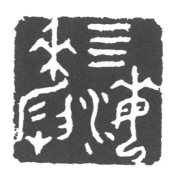

㉛ 四海來假

「四」字，商末周初的甲骨金文均作四橫的「䖵」，後出現「四」形，但「䖵」仍延用至戰國，如曾侯乙墓簡中即曾見。「海、來、假」三字亦皆作西周早期形式，渾樸茂雅，自然生趣。

<div style="text-align:right">

```
3    1
4    2
```

</div>

1 甲文作䖵，以四道橫畫示意，後作「四」，乃假借。

2 從水每聲，「每」有繁盛義，象女子頭頂有繁飾。故水量豐盛、眾流匯聚處曰「海」。

3 為麥的本字，上象垂穗，下象根。因麥子本外來種，故引申為來去義。

4 借也，從人叚聲，典籍或音借讀為「至」義。本形象以手於岩縫間取頁岩片，不從人。

3	1
4	2

㉜ 長發其祥

西周金文如〈散盤〉者，恣肆多姿，入印布排，則略作勻齊轉化。此印四字均布，而線條則揮灑自由、筆意盎然，極其生動。渾厚華滋，庶幾近之。

1 象人長髮飄揚形，引申一切長義。

2 本從手持弓矢聲，以會發射之意，引申為發動、發展等義。

3 本象畚箕之形，借作第三人稱代詞使用，本義遂失，故加竹頭另造「箕」字，以還其本義。

4 古多借作「羊」為「祥」字，羊角卷曲，形象鮮明。

【有德頌】

原典出處

《詩經·大雅·生民之什·卷阿》

有卷者阿，飄風自南。豈弟君子，來游來歌，以矢其音。

伴奐爾遊矣，優游爾休矣。豈弟君子，俾爾彌爾性，似先公酋矣。

爾土宇昄章，亦孔之厚矣。豈弟君子，俾爾彌爾性，百神爾主矣。

爾受命長矣，茀祿爾康矣。豈弟君子，俾爾彌爾性，純嘏爾常矣。

有馮有翼，有孝有德，以引以翼。豈弟君子，四方為則。

顒顒卬卬，如圭如璋，令聞令望。豈弟君子，四方為綱。

鳳凰于飛，翽翽其羽，亦集爰止。藹藹王多吉士，維君子使，媚于天子。

鳳凰于飛，翽翽其羽，亦傅于天。藹藹王多吉人，維君子使，媚于庶人。

鳳凰鳴矣，于彼高岡。梧桐生矣，于彼朝陽。菶菶萋萋，雝雝喈喈。

君子之車，既庶且多。君子之馬，既閑且馳。矢詩不多，維以遂歌。

《詩經·大雅·生民之什·泂酌》

泂酌彼行潦，挹彼注茲，可以餴饎。豈弟君子，民之父母。

泂酌彼行潦，挹彼注茲，可以濯罍。豈弟君子，民之攸歸。

泂酌彼行潦，挹彼注茲，可以濯溉。豈弟君子，民之攸墍。

《詩經・小雅・白華之什・湛露》

湛湛露斯，匪陽不晞。

湛湛露斯，厭厭夜飲，不醉無歸。

湛湛露斯，在彼豐草。厭厭夜飲，在宗載考。

湛湛露斯，在彼杞棘。顯允君子，莫不令德。

其桐其椅，其實離離。豈弟君子，莫不令儀。

《詩經・國風・曹風・鳲鳩》

鳲鳩在桑，其子七兮。淑人君子，其儀一兮。其儀一兮，心如結兮。

鳲鳩在桑，其子在梅。淑人君子，其帶伊絲。其帶伊絲，其弁伊騏。

鳲鳩在桑，其子在棘。淑人君子，其儀不忒。其儀不忒，正是四國。

鳲鳩在桑，其子在榛。淑人君子，正是國人。正是國人，胡不萬年！

《詩經・大雅・文王之什・棫樸》

芃芃棫樸，薪之槱之。濟濟辟王，左右趣之。

濟濟辟王，左右奉璋，奉璋峨峨，髦士攸宜。

淠彼涇舟，烝徒楫之。周王于邁，六師及之。

倬彼雲漢，為章于天。周王壽考，遐不作人？

追琢其章，金玉其相。勉勉我王，綱紀四方。

《詩經・商頌・那》

猗與那與，置我鞉鼓。奏鼓簡簡，衎我烈祖。

鞉鼓淵淵，嘒嘒管聲。既和且平，依我磬聲。

於赫湯孫，穆穆厥聲。庸鼓有斁，萬舞有奕。

自古在昔，先民有作。溫恭朝夕，執事有恪。

顧予烝嘗，湯孫之將。

我有嘉客，亦不夷懌。

湯孫奏假，綏我思成。

行我烈祖。

《詩經・大雅・蕩之什・烝民》

天生烝民，有物有則。民之秉彝，好是懿德。

天監有周，昭假于下，保茲天子，生仲山甫。

仲山甫之德，柔嘉維則。令儀令色，小心翼翼。

古訓是式，威儀是力。天子是若，明命使賦。

王命仲山甫，式是百辟。纘戎祖考，王躬是保。

出納王命，王之喉舌。賦政于外，四方爰發。

肅肅王命，仲山甫將之。邦國若否，仲山甫明之。

既明且哲，以保其身。夙夜匪解，以事一人。

人亦有言：「柔則茹之，剛則吐之。」

維仲山甫，柔亦不茹，剛亦不吐。不侮矜寡，不畏彊禦。

人亦有言：「德輶如毛，民鮮克舉之。」

我儀圖之，維仲山甫舉之，愛莫助之。袞職有闕，維仲山甫補之。

仲山甫出祖，四牡業業，征夫捷捷，每懷靡及。

四牡彭彭，八鸞鏘鏘。王命仲山甫，城彼東方。

四牡騤騤，八鸞喈喈。仲山甫徂齊，式遄其歸。

吉甫作誦，穆如清風。仲山甫永懷，以慰其心。

《詩經‧大雅‧蕩之什‧崧高》

崧高維嶽，駿極于天。維嶽降神，生甫及申。

維申及甫，維周之翰。四國于蕃，四方于宣。

亹亹申伯，王纘之事。于邑于謝，南國是式。

王命召伯，定申伯之宅。登是南邦，世執其功。

王命申伯，式是南邦，因是謝人，以作爾庸。

王命召伯，徹申伯土田。王命傅御，遷其私人。

申伯之功，召伯是營。有俶其城，寢廟既成，既成藐藐。

王錫申伯，四牡蹻蹻，鉤膺濯濯。

王遣申伯，路車乘馬。「我圖爾居，莫如南土。錫爾介圭，以作爾寶。往近王舅，

南土是保。」

申伯信邁，王餞于郿。申伯還南，謝于誠歸。
王命召伯，徹申伯土疆，以峙其粻，式遄其行。
申伯番番，既入于謝。徒御嘽嘽，周邦咸喜。
戎有良翰，不顯申伯，王之元舅，文武是憲。
申伯之德，柔惠且直。揉此萬邦，聞于四國。
吉甫作誦，其詩孔碩。其風肆好，以贈申伯。

《詩經・小雅・小旻之什・小旻》

旻天疾威，敷於下土。謀猶回遹，何日斯沮？
謀臧不從，不臧覆用。我視謀猶，亦孔之邛。
潝潝訿訿，亦孔之哀。謀之其臧，則具是違。
謀之不臧，則具是依。我視謀猶，伊于胡底？
我龜既厭，不我告猶。謀夫孔多，是用不集，
發言盈庭，誰敢執其咎？如匪行邁謀，是用不得于道。
哀哉為猶！匪先民是程，匪大猶是經，維邇言是聽，維邇言是爭。
如彼築室于道謀，是用不潰于成。
國雖靡止，或聖或否；民雖靡膴，或哲或謀，或肅或艾。
如彼泉流，無淪胥以敗。
不敢暴虎，不敢馮河，人知其一，莫知其他。戰戰兢兢，如臨深淵，如履薄冰。

《詩經·周頌·閔予小子之什·訪落》

訪予落止，率時昭考。於乎悠哉！
朕未有艾。將予就之，繼猶判渙，維予小子，未堪家多難。
紹庭上下，陟降厥家。休矣皇考，以保明其身。

《詩經·大雅·文王之什·文王》

文王在上，於昭于天。周雖舊邦，其命維新。
有周不顯，帝命不時。文王陟降，在帝左右。
亹亹文王，令聞不已。陳錫哉周，侯文王孫子。
文王孫子，本支百世。凡周之士，不顯亦世。
世之不顯，厥猶翼翼。思皇多士，生此王國。
王國克生，維周之楨。濟濟多士，文王以寧。
穆穆文王，於緝熙敬止。假哉天命，有商孫子。
商之孫子，其麗不億。上帝既命，侯于周服。
侯服于周，天命靡常。殷士膚敏，祼將于京。
厥作祼將，常服黼冔。王之藎臣，無念爾祖。
無念爾祖，聿脩厥德。永言配命，自求多福。
殷之未喪師，克配上帝。宜鑒于殷，駿命不易。

命之不易，無遏爾躬。宣昭義問，有虞殷自天。
上天之載，無聲無臭。儀刑文王，萬邦作孚。

《詩經‧大雅‧文王之什‧思齊》

思齊大任，文王之母。思媚周姜，京室之婦。
惠于宗公，神罔時怨，神罔時恫。刑于寡妻，至于兄弟，以御于家邦。
雝雝在宮，肅肅在廟，不顯亦臨，無射亦保。
肆戎疾不殄，烈假不瑕。不聞亦式，不諫亦入。
肆成人有德，小子有造。古之人無斁，譽髦斯士。

《詩經‧小雅‧北山之什‧楚茨》

楚楚者茨，言抽其棘。自昔何為？我蓺黍稷。我黍與與，我稷翼翼。
我倉既盈，我庾維億。以為酒食，以享以祀。以妥以侑，以介景福。
濟濟蹌蹌，絜爾牛羊，以往烝嘗。或剝或亨，或肆或將。祝祭于祊，
祀事孔明，先祖是皇，神保是饗。孝孫有慶，報以介福，萬壽無疆。
執爨踖踖，為俎孔碩，或燔或炙。君婦莫莫，為豆孔庶，為賓為客。
獻醻交錯，禮儀卒度，笑語卒獲。神保是格，報以介福，萬壽攸酢。
我孔熯矣，式禮莫愆。工祝致告：徂賚孝孫。苾芬孝祀，神嗜飲食，

卜爾百福，如幾如式，既齊既稷，既匡既勑。永錫爾極，時萬時億。

禮儀既備，鍾鼓既戒。孝孫徂位，工祝致告，神具醉止，皇尸載起。

鼓鍾送尸，神保聿歸。諸宰君婦，廢徹不遲。諸父兄弟，備言燕私。

樂具入奏，以綏後祿。爾殽既將，莫怨具慶。既醉既飽，小大稽首。

神嗜飲食，使君壽考。孔惠孔時，維其盡之。子子孫孫，勿替引之。

《詩經・大雅・文王之什・文王有聲》

文王有聲，遹駿有聲，遹求厥寧，遹觀厥成。文王烝哉。

文王受命，有此武功，既伐于崇，作邑于豐。文王烝哉。

築城伊淢，作豐伊匹。匪棘其欲，遹追來孝。王后烝哉。

王公伊濯，維豐之垣。四方攸同，王后維翰。王后烝哉。

豐水東注，維禹之績。四方攸同，皇王維辟。皇王烝哉。

鎬京辟廱，自西自東，自南自北，無思不服。皇王烝哉。

考卜維王，宅是鎬京。維龜正之，武王成之。武王烝哉。

豐水有芑，武王豈不仕？詒厥孫謀，以燕翼子，武王烝哉。

《詩經‧小雅‧彤弓之什‧車攻》

我車既攻，我馬既同。四牡龐龐，駕言徂東。
田車既好，四牡孔阜。東有甫草，駕言行狩。
之子于苗，選徒囂囂。建旐設旄，搏獸于敖。
駕彼四牡，四牡奕奕。赤芾金舄，會同有繹。
決拾既佽，弓矢既調。射夫既同，助我舉柴。
四黃既駕，兩驂不猗。不失其馳，舍矢如破。
蕭蕭馬鳴，悠悠旆旌。徒御不驚，大庖不盈。
之子于征，有聞無聲。允矣君子，展也大成。

《詩經‧小雅‧都人士之什‧都人士》

彼都人士，狐裘黃黃。其容不改，出言有章。
行歸于周，萬民所望。
彼都人士，臺笠緇撮。彼君子女，綢直如髮。
我不見兮，我心不說。
彼都人士，充耳琇實。彼君子女，謂之尹吉。
我不見兮，我心苑結。
彼都人士，垂帶而厲。彼君子女，卷髮如蠆。
我不見兮，言從之邁。
匪伊垂之，帶則有餘。匪伊卷之，髮則有旟。
我不見兮，云何盱矣。

《詩經·小雅·鹿鳴之什·天保》

天保定爾，亦孔之固。俾爾單厚，何福不除？俾爾多益，以莫不庶。

天保定爾，俾爾戩穀。罄無不宜，受天百祿。降爾遐福，維日不足。

天保定爾，以莫不興。如山如阜，如岡如陵，如川之方至，以莫不增。

吉蠲為饎，是用孝享。禴祠烝嘗，于公先王。君曰：「卜爾萬壽無疆！」

神之弔矣，詒爾多福。民之質矣，日用飲食。群黎百姓，徧為爾德。

如月之恆，如日之升；如南山之壽，不騫不崩；如松柏之茂，無不爾或承。

《詩經·大雅·生民之什·公劉》

篤公劉，匪居匪康，迺埸迺疆，迺積迺倉，迺裹餱糧，
于橐于囊，思輯用光。弓矢斯張，干戈戚揚，爰方啟行。

篤公劉，于胥斯原，既庶既繁，既順迺宣，而無永歎。
陟則在巘，復降在原。何以舟之？維玉及瑤，鞞琫容刀。

篤公劉，逝彼百泉，瞻彼溥原，迺陟南岡，乃覯于京。
京師之野，于時處處，于時廬旅，于時言言，于時語語。

篤公劉，于京斯依。蹌蹌濟濟，俾筵俾几，既登乃依，乃造其曹。
執豕于牢，酌之用匏。食之飲之，君之宗之。

篤公劉，既溥且長，既景迺岡，相其陰陽，觀其流泉，

其軍三單，度其隰原，徹田為糧。度其夕陽，豳居允荒。
篤公劉，于豳斯館，涉渭為亂，取厲取鍛。止基迺理，爰眾爰有。
夾其皇澗，遡其過澗，止旅迺密，芮鞫之即。

《詩經・大雅・生民之什・行葦》

敦彼行葦，牛羊勿踐履，方苞方體，維葉泥泥。
戚戚兄弟，莫遠具爾。或肆之筵，或授之几。
肆筵設席，授几有緝御。或獻或酢，洗爵奠斝。
醓醢以薦，或燔或炙。嘉殽脾臄，或歌或咢。
敦弓既堅，四鍭既鈞。舍矢既均，序賓以賢。
敦弓既句，既挾四鍭。四鍭如樹，序賓以不侮。
曾孫維主，酒醴維醹。酌以大斗，以祈黃耇。
黃耇台背，以引以翼。壽考維祺，以介景福。

《詩經・小雅・白華之什・蓼蕭》

蓼彼蕭斯，零露湑兮。既見君子，我心寫兮。燕笑語兮，是以有譽處兮。
蓼彼蕭斯，零露瀼瀼。既見君子，為龍為光。其德不爽，壽考不忘。
蓼彼蕭斯，零露泥泥。既見君子，孔燕豈弟。宜兄宜弟，令德壽豈。
蓼彼蕭斯，零露濃濃。既見君子，鞗革忡忡。和鸞雝雝，萬福攸同。

《詩經·商頌·玄鳥》

天命玄鳥，降而生商，宅殷土芒芒。
古帝命武湯，正域彼四方。方命厥后，奄有九有。
商之先后，受命不殆，在武丁孫子，武丁孫子，武王靡不勝。
龍旂十乘，大糦是承。邦畿千里，維民所止。肇域彼四海。
四海來假，來假祁祁。景員維河，殷受命咸宜，百祿是何。

《詩經·商頌·長發》

濬哲維商，長發其祥。洪水芒芒，禹敷下土方，外大國是疆。
幅隕既長，有娀方將，帝立子生商。
玄王桓撥，受小國是達，受大國是達。
率履不越，遂視既發。相土烈烈，海外有截。
帝命不違，至於湯齊。湯降不遲，聖敬日躋。
昭假遲遲，上帝是祇，帝命式于九圍。
受小球大球，為下國綴旒，何天之休。
不競不絿，不剛不柔，敷政優優，百祿是遒。
受小共大共，為下國駿厖，何天之龍。
不震不動，不戁不竦，百祿是總。
武王載旆，有虔秉鉞，如火烈烈，則莫我敢曷。
數奏其勇。

昔在中葉，有震且業。允也天子，降予卿士。實維阿衡，實左右商王。

苞有三蘖，莫遂莫達。九有有截，韋顧既伐，昆吾夏桀。

【新婚頌】第一章——頌文定之喜

❶ 四方來賀

❷ 思輯用光

❸ 金玉其相

❹ 文定厥祥

譯文

四方親友遠道而來道賀，

感受一片祥和與榮耀，

喜氣洋洋、金玉滿堂，

文定之喜，諸事吉祥。

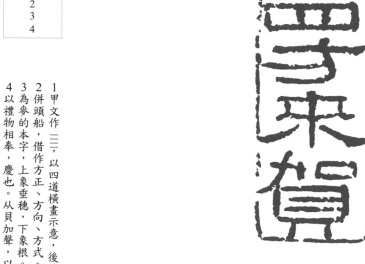

❶ 四方來賀

以隸書入印，簡明易識。四字均略偏左，留出右邊空地以作伸展波磔，或接邊、或破邊，方圓兼濟，左伸右展，若不經意而顧盼有情。

1. 甲文作三，以四道橫畫示意，後作「四」，乃假借。
2. 併頭船，借作方正、方向、方式。
3. 為麥的本字，上象垂穗，下象根。因麥子本外來種，故引申為來去義。
4. 以禮物相奉，慶也。從貝加聲，以會增加錢財為可賀事也。

1
2
3
4

❷ 思輯用光

將篆隸二體融入一印。上半「思」、「用」兩字為大篆體；下方「輯」、「光」二字則屬秦漢之際的古隸體，末筆曳引微捺。圍以田字格，是秦印遺風。

1 想也。從囟從心，囟即腦，腦有所思，心隨之動，故為思想、思考義。

2 從車耳聲。編配車幅木條，使之均平和諧，故有編輯、輯錄義、有和諧義。

3 編木為桶，以有所用也，故有用途、用品義。

4 從人上有火，以會光明、光亮義。

❸ 金玉其相

意在篆隸之間，而扁蝶其體。

「金」、「玉」二字堆砌穩定，「其」字長橫伸展，「相」字左旁接邊，在跳動中有穩定。四字排布偏上，騰出空間，其下邊框則明顯加粗，格局便見錯落。

1 象從熔爐坩鍋倒出銅液之形，古時凡金屬皆稱為「金」，「銅」也稱「金」，後來才分稱「黃金」、「白金」。

2 象三塊玉片串聯，後為避免與「王」字混，另加點於右下。

3 本象畚箕之形，借作第三人稱代詞使用，本義遂失，故加竹頭另造「箕」字，以還其本義。

4 從目在樹上，以會極目遠望之形，假借作相互義。

3	1
4	2

❹ 文定厥祥

印篆結構取法商晚周初的銅器彝銘，線質清勁、結體雄肆。

古多借作「羊」為「祥」字，羊角卷曲，形象鮮明。「定」字从宀正聲，正字是征行的本字，下有足趾朝上，對著目標■前進。

1 錯畫也，象交錯的紋飾，是紋的本字，引申為文明、文化。

2「定」字从宀正聲，正字是征行的本字，下有足趾朝上，對著目標■前進。或說从宀正，以會定點、定位、訂定等義。

3 象木橛之形，為橛的本字，借作第三人稱「其」義。

4 古多借作「羊」為「祥」字，羊角卷曲，形象鮮明。

【新婚頌】第二章————頌女方新婦

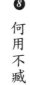

❺ 燕婉之求

❻ 顏如舜英

❼ 終溫且惠

❽ 何用不臧

譯文

男子求偶，期望有一位溫婉的女子，

結果她不僅內心善良，並且容貌姣好、如花似月……

既溫柔和順，又賢慧善解人意。

那有甚麼不善呢？————真沒一絲缺點可挑剔的！

❺ 燕婉之求

「燕」字甲文似燕子展翅上飛，「求」字本象皮裘，外有毛形，後加「又」為聲符。二字上下契合，氣脈一貫。左平「婉」、「之」二字錯落穿插，疏密自然。

2	1
3	4

1 甲文似燕子展翅上飛。

2 從女宛聲，柔婉、婉約也。

3 從「止」在「一」上，以示足趾將有所往，故有到、往等義。

4 本象皮裘外有毛之形，為裘的本字，借作追求、探求字。金文「求」，或後加「又」為聲符。

3	1
4	2

❻ 顏如舜英

以小篆的婉秀線質，參以大篆的偏旁長短自由：左旁穩定勻整、右旁穿插錯落。平正中有奇趣。

1 顏，眉目之間也，從頁彥聲，容貌、容顏也。

2 字從女從口，女即母，母親的話需順從，故「如」有順義，「如意」即順遂其意。

3 木槿，花艸名，本象蔓地連華生長之形，上象花下二止變形，似蔓延擴生狀。借作名號字，如「虞舜」（名曰重華）。

4 從艸央聲，花也，借作英雄、英勇、英傑等。

<table>
<tr><td>3</td><td>1</td></tr>
<tr><td>4</td><td>2</td></tr>
</table>

❼ 終溫且惠

籀篆金文有結體寬博者，如〈散盤〉銘文＊。本印略仿其趣，隨形大小，從容自然。

「終溫」二字均為左右偏旁組合，故結勢較寬；「且惠」較小而居左側。

底邊加粗，更增穩定之感。

＊編註：散盤為西周晚期以塊范法鑄造的青銅器皿，盤內的銘文為金文草篆，共十九行，三百五十七個字。

1絲線終端，從糸冬聲，冬為一歲之終，故兼義，終止、終點也。

2從水昷聲，水溫和也。

3為祖的本字，借作而且、並且用。

4愛也，從叀心——專心，一意專心，即愛的具現。

3	1
4	2

❽ 何用不臧

此印以墨趣筆意勝，拙中蘊巧，「何」字象人肩上荷戈之形，為負荷的「荷」的本字。「用」字寬博穩重、「不」字筆意濃厚、「臧」字樸茂渾成，而「何」、「臧」字長、「用」、「不」字小而略扁，皆隨其原有體勢作態，益以穿插呼應，有不假雕琢之天然趣味。

1「何」字象人肩上荷戈之形，為負荷的「荷」的本字。

2 編木為桶，以有所用也，故有用途、用品義。

3 象花樹、花托之形，借作否定詞。

4 善也。從臣戕聲，似會人臣伺伏匿藏於牀下，以避干戈兵災，為藏的本字，引申作善良義。

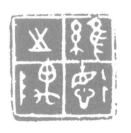

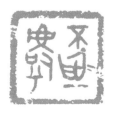

【新婚頌】第三章──頌男方新郎

9 樂且有儀

10 善戲謔兮

11 維德之隅

12 不為虐兮

譯文

（女子所求的男子），儀態端正，又幽默風趣：

好開玩笑、嘻笑戲謔，

卻都合情合理、不逾道德矩範，

一點都不會苛薄傷人！

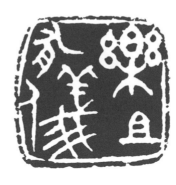

3	1
4	2

❾ 樂且有儀

以金文入印，大小錯落、變化自然從容。「樂」、「且」穩定在右，而寬狹自得，接邊穩定。「有」字左密右舒，伸展有姿。「儀」字離合三個偏旁，穿插生趣。

1 甲文从二幺，从木，以表為木製絲絃的樂（ㄩㄝˋ）器，金文於二幺間加「白」（大拇指）示撥絃演奏，聽音樂令人愉悅喜樂（ㄌㄜˋ），故音轉義變成歡樂字。

2 為祖的本字，借作而且、並且用。

3 从又（手）持肉以祭，是侑祭的本字，借作有無的「有」字。

4 本字作義，从羊我聲，「我」披戴「羊」頭以行禮儀，故引申有禮義、道義、義務、義理等義，故加人旁以還復其本義。本字為儀仗式兵器，執「我」為儀仗式兵器，執「我」

3	1
4	2

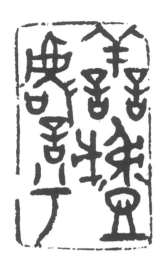

⑩

善戲謔兮

將西周金文參和戰國古文，再以樸厚的線質統一整體。右半「善戲」二字筆畫、部件多，故占地較寬；左半邊較窄，則是巧妙轉變了「謔」字組合，把言旁移至虐下，與「兮」字上下一貫。

1 從言從羊，羊有吉祥義，故出言吉祥，即會有善良之意。

2 戲從戈虐聲，本兵械之名，於麾下練習、玩弄相鬥，故相狎曰戲弄，引申指戲豫、嬉戲、戲弄也。

3 從言虐聲，以言語苛虐人也。虐，殘也，從虎爪抓人，以會有殘害意。

4 從丂從八，丂字似鼓風推氣之形，八為出氣狀，故作為語氣詞用。

3	1
4	2

11 維德之隅

戰國楚璽出現的田字格印式，至秦大盛，風格明顯。

本印藉此布局將細勁的金文融入其中，再藉由或出邊（「隅」）、或接邊（「德」）、或破邊（「維」），以營造變化，「之」字的作小，更呈現留白之美。

1 維，車蓋的四角繫繩，引申一切。繫也，從糸隹聲，故有維持、維護義。

2 本從直從心，正直之心為「德」的本義。後加「彳」表行動，故擴而指正直的心性與行為。

3 從「止」在「一」上，以示足趾將有所往，故有到、往等義。

4 角落也，從阜禺聲。禺，象尖頭猴形，因其頭尖，引申為邊角義。

3	1
4	2

⑫ 不為虐兮

朱文寬邊，是戰國晉系古璽的特殊印式，本印各字大小伸縮、自然多變：「不」小「為」大，寬舒旁展，「虐」長而逸，左下包覆「兮」字，結合契密得宜。

1 象花柎、花托之形，借作否定詞。

2 象手執大象之形，以示有作為也。古文省象之身、尾，後加二點為飾。

3 從虍從又，又即手爪，為虎爪所侵犯，遂會有施虐、暴虐義。戰國古文增飾口旁，無義。

4 從丂從八，丂字似鼓風推氣之形，八為出氣狀，故作為語氣詞用。

【新婚頌】第四章——
頌男女相合、白首偕老
家庭圓滿

⓭ 允文允武
⓮ 敬恭明神
⓯ 宜室宜家
⓰ 子孫繩繩
⓱ 令德壽豈
⓲ 永觀厥成

譯文

兩人都可動可靜、能文能武，

信仰虔誠、處世恭敬，

所以必能夫婦相合、家庭和諧；

多子多孫，綿延不絕；

康樂長壽、美德遠傳，

永遠令人豔羨其美好成就與福報。

| 4 | 3 | 1 |
| | | 2 |

⑬ 允文允武

「允」字二見，一短一長，長者下加足趾，是古文字常見的別體。「文」字右接邊、左穿界欄，「武」字從戈從止，以會荷戈出征有武力戰事之意。「戈」的秘杆直畫借作借欄線，布局巧妙，兩個「止」——腳趾則形象生動，與「允」頭「厶」之變化，一起活絡整體。

1、3 信也，從厶目（二）從儿（人）。目，用也，任賢勿貳是曰允，會意。允許、允諾皆由此得義。

2 錯畫也，象交錯的紋飾，是紋的本字，引申為文明、文化。

4 從戈從止，以會荷戈出征（止，足趾，表行動），將有武事也。

⒁ 敬恭明神

大篆的扁勢，以西周晚期的〈散盤〉銘文為極則。本印四字寬博取勢、左右橫展，即取意於〈散盤〉。「恭」字從共，象雙手拱物形，略作上下離合。「敬明神」三字均為左右偏旁組合：「敬」字左高右低、「明」字以月包冏，「神」字左低右高，布置錯落而筆意生動。

1 左從人豎耳端坐，閒聲（從口表有聲）儆戒，右從攴，持棒小擊，以加強警醒之意。為「儆」本字，引申有恭敬義。

2 從心共聲，共者拱也，拱奉其心，專注凝神，即恭敬之意。

3 補從日光穿透冏格窗戶，以會明亮之意。或作從日從月，亦會日月普照光明義。

4 從示申聲，申即電，古人以為雷電均神明所為，故借「申」為「神」，後加示旁分化別義，「示」本祭臺之象，凡涉神靈字皆從之。

3 1
4 2

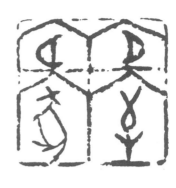

⑮ 宜室宜家

「宜」字本象刀俎（今之砧板）上有碎肉之形。「室」字從宀至聲，「至」字橫視象箭矢射靶形；古時養豬於家的下層，而人住上層，故有豕之屋為「家」。本印布局故將宀頭作對比排列，使之在略呈幾何式的構圖中，產生一種特殊的奇趣。

1、3 本象刀俎上有肉的俯視形，俎即今砧板，借作適宜之宜。

2 從宀至聲，「至」字橫視象以箭矢射至靶上之形，射箭懼風，故會有室內之意。

4 從宀豕，以會屋下養豬者，為有家產也。引申指家庭、家族。

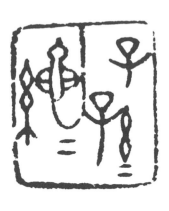

⑯ 子孫繩繩

詩意是子孫如繩索縣長不絕，所以在章法布置上，也用心於斯。「子」字象嬰兒在襁褓中伸出雙手形，右側接邊穩定。全字呼應至「孫」字，「孫」右的「系（糸）」，即示綿延之意，左側接界欄線穩定，又聯結到「繩」字收尾，弧線相續，似上揚的嘴角。再往左至「繩」的「糸」旁，又與「孫」的右邊呼應。「孫」右下飾符 =，與「繩」下重文符 =，也是呼應重點。

1、象襁褓中小兒伸出雙手之形，故引申指兒子、子孫。

2、系，絲繩。從子從系，以喻子之子、孫之孫如絲繩延續，故作為「孫」字。

3、4 從糸黽聲，繩索也，以喻如繩子綿長不絕。

┌─────┬─────┐
│ 3 │ 1 │
├─────┼─────┤
│ 4 │ 2 │
└─────┴─────┘

⑰ 今德壽豈

「令」、「德」二字上下穿插，「壽」字綿長，「豈」即「愷」（ㄎㄞ）樂也，字形略小而以長橫穩定其下。全印樸茂醇厚，得〈毛公鼎〉銘文渾穆蒼雅氣韻。

1 一口向下發號，一人跪作受令，古時接受冊令，往往為封官晉爵，故引申有美好之意。

2 本从直从心，正直之心為「德」的本義。後加「彳」表行動，故擴而指正直的心性與行為。

3 甲骨文象田疇交錯綿延之形，為疇的本字，借作長壽義，後作从老省㲃聲，故壽有長年、長壽之意。

4 从豆从微省，豆以盛放食物醬料，精緻美味故从微省形，引申有愷樂義，為「愷」的本字。

3	1
4	2

⑱ 永觀厥成

將金文（永、觀、厥）與甲骨文（成）巧妙結合，曲筆與直線交融、圓婉與方勁呼應：前者如「永」字弧線和「成」的直秘；後者如「觀」的兩個鳥目和「成」的丁頭聲符。邊框粗細變化，右下加重，以平衡補空。

1 小篆象水流蜿蜒悠長之形，故引申有「長」義。

2 甲金文借有大目的雚鳥作「觀察」字，後加鳥旁。

3 象木橛之形，為橛的本字，借作第三人稱「其」義。

4 從戉（戉，即鉞），丁聲，丁本象釘頭方形。或以為成是「城」的本字，□象城牆，斧鉞兵器以守之。

【新婚頌】第五章──頌新婚之宴、長輩福證勗勉、四方來賀

㉔ 申錫無疆
㉓ 何天之龍
㉒ 丕顯其光
㉑ 海外有截
⑳ 追琢其章
⑲ 天作之合

譯文

這天作之合的姻緣，
更應象美玉的雕琢琢磨般，彼此勉勵、精益求精、相互扶持，
自然成為模範佳偶，被海內外所競相傚尤，
而其所顯揚的夫婦之道，更是榮耀不已、日進一日！
如同負荷、承接了上天的無盡寵愛，
一次又一次地賞賜給他們豐碩、無止境的福祉。

3	1
4	2

1 象大（人正面立形）上加點以標示頭頂之形（顛也），引申為至上顛頂的天。

2 本字為「乍」，象以「刀」刻劃雕刻紋飾（如「卜」形），故有勞作之意。

3 從「止」在「一」上，以示足趾將有所往，故有到、往等義。

4 盒的本字，上象盒蓋，下象盒身。

⑲ 天作之合

朱文，田字界欄。「天」字象人正面，點出其最高的頭顛位置，後轉化指至高的上天。「乍」為「作」的本字，象以刀刻劃勞作之形，後加人旁分化。「之」字象足趾自一基線出發前往。「合」則象盒蓋上下相合之狀。全印布置疏疏落落，若不經意，而粗細、輕重、正側、邊欄處理存乎其間，渾樸天成，妙造自然。

<table>
<tr><td>3</td><td>1</td></tr>
<tr><td>4</td><td>2</td></tr>
</table>

㉑ 追琢其章

勁挺的線條、錯落的布局，使「追琢」、「其章」上下字間的氣韻生動。又以界欄畫分兩邊，各字偏旁、筆畫，或接邊、或破邊的處理，使全印在穩定中有更多斑駁的微妙變化。

1 逐也，从辵皀聲，皀為古文師旅字，金文中有「六皀」「八皀」，即「六師」、「八師」，表追逐師旅、師眾之形。借作治金玉之「鎚」字。

2 治玉也，从玉，豖聲，碾玉琢磨，使成器物也。

3 本象畚箕之形，借作第三人稱代詞使用，本義遂失，故加竹頭另造「箕」字，以還其本義。

4 从辛似刀具，「早」則防衛盾牌之象，故為保障的「障」本字，盾牌上常有彩飾，又為彰顯的「彰」本字，文章、章法、章程義由之遞生。

㉑ 海外有截

取法西周早期金文構形，如〈小臣𧽤簋〉*之銘文變化，錯落多姿。「海」字左右兩偏旁「水」小「每」大；「截」字則左長右寬，皆因其構形本然而作，無絲毫勉強氣息。右下放一「外」字，從容接邊穩定；左上「有」字古僅作「又」，手勢明顯，上接天邊，自然悠揚而下曳，這是以書入印的佳例。

*編註：記載西周「小臣𧽤」因出征徵伐東夷和海眉立下戰功而受賞的銘文。

1 從水每聲，「每」有繁盛義，象女子頭頂有繁飾。故水量豐盛、眾流匯聚處曰「海」。

2 疏遠。占卜須在白天，或有在夜晚占卜，則於占卜事為例外。引申指一切內外、外出、外交義。

3 有，在古文字或省作「又」，即右手之象，借作又再之意。

4 斷也，從戈截切雀鳥羽毛，擴指一切截斷、截止義。

	1
3	
4	2

㉒ 不顯其光

淡逸灑脫的布局經營、寓雄於樸的線質氣韻、似敧反正的字體結勢——渾厚的白文，自然的漲墨漫漶，這也是以書入印的佳例。

1 即不字的分化字。不：象花柎、花托之形，借作否定詞，因其花開張大形，故也借作盃顯、盃變的「大」義，秦漢時期才加下橫分化出「盃」字。

2 從頁，左旁象於日下視絲，以會顯見、顯然義。

3 本象畚箕之形，借作第三人稱代詞使用，本義遂失，故加竹頭另造「箕」字，以還其本義。

4 從人上有火，以會光明、光亮義。

㉓ 何天之龍（荷天之寵）

「荷」擔的本字。「龍」字象有頭冠張口向下、身軀騰矯婉曲之形。兩字為全印主體，形象生動。「龍」字讀為寵愛的寵。

「天」字與「之」字穿插其間，顧盼有情。白文印多不加邊框，此印以細白線圈框，行止斷續間，又增許多意致。

3	1
4	2

1「何」字象人肩上荷戈之形，為負荷的「荷」的本字。

2象人正面有大頭形，是「顛」頂的本字，借指至高無上的天。

3從「止」在「一」上，以示足趾將有所往，故有到、往等義。

4甲金文象張口有冠、曲身有鱗的龍形，後左右分離，變成今形。

㉔ 申錫無疆

「申」象閃電之形，為「電」的本字。

「錫」，〈德鼎〉銘文作 ，本象一種帶流酒器，有酒盈滿溢出，當為「溢」的本字⋯又或取意於論功受贈典禮時的注酒賞賜，故成為「賞賜」的專字，後因借作「容易」字，遂加「貝」，於是原本的「賜酒」變成「賜錢貝」了，典籍中又或假借金屬名「錫」為之，仍讀為賞賜之「賜」字。

3	1
4	2

1 閃電之形，借作申請、申報、重申義。

2 錫本字作「易」，象由一器傾注液汁之形，或即古代賜酒儀式的濃縮景象，故有賞賜、賜予義。古書或假借作「錫」。

3 本象人正面站立，雙袖多繫彩帶以舞動之形。借作有無之「無」。

4 從弓畺聲，本指弓強，借作疆界字，又加土還其本義。「畺」象界畫田地，為「疆」本字。

【新婚頌】

原典出處

《詩經・大雅・文王之什・下武》

下武維周，世有哲王。三后在天，王配于京。
王配于京，世德作求。永言配命，成王之孚。
成王之孚，下士之式。永言孝思，孝思維則。
媚茲一人，應侯順德。永言孝思，昭哉嗣服。
昭茲來許，繩其祖武。於萬斯年，受天之祜。
受天之祜，四方來賀。於萬斯年，不遐有佐。

《詩經・大雅・生民之什・公劉》

篤公劉，匪居匪康，迺場迺疆，迺積迺倉，迺裹餱糧，于橐于囊。思輯用光，弓
矢斯張，干戈戚揚，爰方啟行。
篤公劉，于胥斯原，既庶既繁，既順迺宣，而無永歎。陟則在巘，復降在原。何
以舟之？維玉及瑤，鞞琫容刀。
篤公劉，逝彼百泉，瞻彼溥原，迺陟南岡，乃覯于京。京師之野，于時處處，于
時廬旅，于時言言，于時語語。
篤公劉，于京斯依，蹌蹌濟濟，俾筵俾几。既登乃依，乃造其曹，執豕于牢，酌

之用匏，食之飲之，君之宗之。

篤公劉，既溥既長，既景迺岡，相其陰陽，觀其流泉，其軍三單，度其隰原，徹田為糧。度其夕陽，豳居允荒。

篤公劉，于豳斯館，涉渭為亂，取厲取鍛，止基迺理。爰眾爰有，夾其皇澗。溯其過澗。止旅乃密，芮鞫之即。

《詩經·大雅·文王之什·棫樸》

芃芃棫樸，薪之槱之。濟濟辟王，左右趣之。

濟濟辟王，左右奉璋。奉璋峨峨，髦士攸宜。

淠彼涇舟，烝徒楫之。周王于邁，六師及之。

倬彼雲漢，為章于天。周王壽考，遐不作人？

追琢其章，金玉其相。勉勉我王，綱紀四方。

《詩經·大雅·文王之什·大明》

明明在下，赫赫在上。天難忱斯，不易維王。天位殷適，使不挾四方。

摯仲氏任，自彼殷商，來嫁于周，曰嬪于京，乃及王季，維德之行。大任有身，生此文王。

維此文王，小心翼翼，昭事上帝，聿懷多福。厥德不回，以受方國。

天監在下，有命既集。文王初載，天作之合。在洽之陽，在渭之涘。文王嘉止，大邦有子。

大邦有子，俔天之妹。文定厥祥，親迎于渭。造舟為梁，丕顯其光。

有命自天，命此文王。于周於京，纘女維莘。長子維行，篤生武王。保右命爾，

燮伐大商。殷商之旅，其會如林。矢于牧野：「維予侯興，上帝臨女，無貳爾心。」

牧野洋洋，檀車煌煌，駟騵彭彭。維師尚父，時維鷹揚，涼彼武王，肆伐大商，

會朝清明。

《詩經・國風・邶風・新臺》

新臺有泚，河水瀰瀰。燕婉之求，籧篨不鮮。

新臺有洒，河水浼浼；燕婉之求，籧篨不殄。

魚網之設，鴻則離之；燕婉之求，得此戚施。

《詩經・國風・鄭風・有女同車》

有女同車，顏如舜華，將翱將翔，佩玉瓊琚。彼美孟姜，洵美且都。

有女同行，顏如舜英，將翱將翔，佩玉將將。彼美孟姜，德音不忘。

《詩經・國風・邶風・燕燕》

燕燕于飛，差池其羽。之子于歸，遠送于野。瞻望弗及，泣涕如雨。

燕燕于飛，頡之頏之。之子于歸，遠于將之，瞻望弗及，佇立以泣。

燕燕于飛，下上其音。之子于歸，遠送于南，瞻望弗及，實勞我心。
仲氏任只，其心塞淵；終溫且惠，淑慎其身。「先君之思」，以勖寡人。

《詩經・國風・邶風・雄雉》

雄雉于飛，泄泄其羽。我之懷矣，自詒伊阻。
雄雉于飛，下上其音。展矣君子，實勞我心。
瞻彼日月，悠悠我思。道之云遠，曷云能來！
百爾君子，不知德行；不忮不求，何用不臧？

《詩經・小雅・彤弓之什・菁菁者莪》

菁菁者莪，在彼中阿。既見君子，樂且有儀。
菁菁者莪，在彼中沚。既見君子，我心則喜。
菁菁者莪，在彼中陵。既見君子，錫我百朋。
汎汎楊舟，載沉載浮。既見君子，我心則休。

《詩經・國風・衛風・淇奧》

瞻彼淇奧，綠竹猗猗。有匪君子，如切如磋，如琢如磨。瑟兮僩兮，赫兮咺兮，
有匪君子，終不可諼兮。

瞻彼淇奧，綠竹青青。有匪君子，充耳琇瑩，會弁如星。瑟兮僩兮，赫兮咺兮，有匪君子，終不可諼兮。

瞻彼淇奧，綠竹如簀。有匪君子，如金如錫，如圭如璧。寬兮綽兮，猗重較兮，善戲謔兮，不為虐兮。

《詩經·大雅·蕩之什·抑》

抑抑威儀，維德之隅。人亦有言：「靡哲不愚。」庶人之愚，亦職維疾。哲人之愚，亦維斯戾。

無競維人，四方其訓之。有覺德行，四國順之。訏謨定命，遠猶辰告。敬慎威儀，維民之則。

其在於今，興迷亂於政，顛覆厥德，荒湛于酒。女雖湛樂從，弗念厥紹，罔敷求先生，克共明刑。

肆皇天弗尚，如彼泉流，無淪胥以亡。夙興夜寐，洒掃廷內，維民之章。修爾車馬，弓矢戎兵，用戒戎作，用逷蠻方。

質爾人民，謹爾侯度，用戒不虞。慎爾出話，敬爾威儀，無不柔嘉。白圭之玷，尚可磨也。斯言之玷，不可為也。

無易由言，無曰苟矣，莫捫朕舌，言不可逝矣。無言不讎，無德不報。惠于朋友，庶民小子。子孫繩繩，萬民靡不承。

視爾友君子，輯柔爾顏，不遐有愆。相在爾室，尚不愧于屋漏。無曰：「不顯，

莫予云覯」。神之格思，不可度思，矧可射思。

辟爾為德，俾臧俾嘉。淑慎爾止，不愆于儀。不僭不賊，鮮不為則。投我以桃，

報之以李。彼童而角，實虹小子。

荏染柔木，言緡之絲。溫溫恭人，維德之基。其維哲人，告之話言，順德之行。

其維愚人，覆謂我僭。民各有心。

於乎小子，未知臧否。匪手攜之，言示之事。匪面命之，言提其耳。借曰未知，

亦既抱子。民之靡盈，誰夙知而莫成？

昊天孔昭，我生靡樂。視爾夢夢，我心慘慘。誨爾諄諄，聽我藐藐。匪用為教，

覆用為虐。借曰未知，亦聿既耄。

於乎小子，告爾舊止。聽用我謀，庶無大悔。天方艱難，曰喪厥國。取譬不遠，

昊天不忒。回遹其德，俾民大棘。

《詩經・頌・魯頌・泮水》

思樂泮水，薄采其芹。魯侯戾止，言觀其旂。其旂茷茷，鸞聲噦噦。無小無大，

從公于邁。

思樂泮水，薄采其藻。魯侯戾止，其馬蹻蹻。其馬蹻蹻，其音昭昭。載色載笑，

匪怒伊教。

思樂泮水，薄采其茆。魯侯戾止，在泮飲酒。既飲旨酒，永錫難老。順彼長道，

屈此群醜。

穆穆魯侯，敬明其德。敬慎威儀，維民之則。允文允武，昭假烈祖。靡有不孝，

自求伊祜。
明明魯侯，克明其德。既作泮宮，淮夷攸服。矯矯虎臣，在泮獻馘。淑問如皋陶，
在泮獻囚。
濟濟多士，克廣德心。桓桓於征，狄彼東南。烝烝皇皇，不吳不揚。不告于訩，
在泮獻功。
角弓其觩，束矢其搜。戎車孔博，徒御無斁。既克淮夷，孔淑不逆，式固爾猶，
淮夷卒獲。
翩彼飛鴞，集于泮林。食我桑黮，懷我好音。憬彼淮夷，來獻其琛。元龜象齒，
大賂南金。

《詩經・大雅・蕩之什・雲漢》

倬彼雲漢，昭回于天，王曰：「於乎！何辜今之人？天降喪亂，饑饉薦臻。靡神
不舉，靡愛斯牲。圭璧既卒，寧莫我聽？」
旱既大甚，蘊隆蟲蟲。不殄禋祀，自郊徂宮。上下奠瘞，靡神不宗。后稷不克，
上帝不臨。耗斁下土，寧丁我躬？
旱既大甚，則不可推。兢兢業業，如霆如雷。周餘黎民，靡有孑遺。昊天上帝，
則不我遺。胡不相畏？先祖于摧。
旱既大甚，則不可沮。赫赫炎炎，云我無所。大命近止，靡瞻靡顧。群公先正，
則不我助。父母先祖，胡寧忍予？
旱既大甚，滌滌山川。旱魃為虐，如惔如焚。我心憚暑，憂心如熏。群公先正，

則不我聞。昊天上帝，寧俾我遯？

旱既大甚，黽勉畏去，胡寧瘨我以旱？憯不知其故。祈年孔夙，方社不莫。昊天

上帝，則不我虞。敬恭明神，宜無悔怒。

旱既大甚，散無友紀。鞫哉庶正，疚哉冢宰。趣馬師氏，膳夫左右，靡人不周。昊天

無不能止。瞻卬昊天，云如何里？

瞻卬昊天，有嘒其星。大夫君子，昭假無贏。大命近止，無棄爾成。何求為我。

以戾庶正。瞻卬昊天，曷惠其寧？

《詩經·國風·周南·桃夭》

桃之夭夭，灼灼其華；之子于歸，宜其室家。

桃之夭夭，有蕡其實；之子于歸，宜其家室。

桃之夭夭，其葉蓁蓁；之子于歸，宜其家人。

《詩經·國風·周南·螽斯》

螽斯羽，詵詵兮，宜爾子孫振振兮。

螽斯羽，薨薨兮，宜爾子孫繩繩兮。

螽斯羽，揖揖兮，宜爾子孫蟄蟄兮。

《詩經·小雅·白華之什·蓼蕭》

蓼彼蕭斯，零露湑兮。既見君子，我心寫兮。燕笑語兮，是以有譽處兮。

蓼彼蕭斯，零露瀼瀼。既見君子，為龍為光。其德不爽，壽考不忘。

蓼彼蕭斯，零露泥泥。既見君子，孔燕豈弟。宜兄宜弟，令德壽豈。

蓼彼蕭斯，零露濃濃。既見君子，鞗革忡忡。和鸞雝雝，萬福攸同。

《詩經·周頌·臣工之什·有瞽》

有瞽有瞽，在周之庭。設業設虡，崇牙樹羽。應田縣鼓，鞉磬柷圉。既備乃奏，簫管備舉。喤喤厥聲，肅雝和鳴，先祖是聽。我客戾止，永觀厥成。

《詩經·頌·商頌·長發》

濬哲維商，長發其祥。洪水芒芒，禹敷下土方，外大國是疆。幅隕既長，有娀方將，帝立子生商。

玄王桓撥，受小國是達，受大國是達。率履不越，遂視既發。相土烈烈。海外有截。

帝命不違，至於湯齊。湯降不遲，聖敬日躋。昭假遲遲，上帝是祗，帝命式于九圍。

受小球大球，為下國綴旒，何天之休。不競不絿，不剛不柔，敷政優優，百祿是遒。

受小共大共，為下國駿厖，何天之龍。敷奏其勇。不震不動，不戁不竦，百祿是總。

武王載旆，有虔秉鉞。如火烈烈，則莫我敢曷。苞有三蘖，莫遂莫達，九有有截。

韋顧既伐，昆吾夏桀。

昔在中葉，有震且業。允也天子，降予卿士，實維阿衡，實左右商王。

《詩經・頌・商頌・烈祖》

嗟嗟烈祖，有秩斯祜。申錫無疆，及爾斯所。

既載清酤，賚我思成。亦有和羹，

既戒既平。鬷假無言，時靡有爭，綏我眉壽，黃耇無疆。約軧錯衡，八鸞鶬鶬。

以假以享，我受命溥將。自天降康，豐年穰穰。來假來饗，降福無疆。顧予烝嘗，

湯孫之將。

閒情逸致

詩文佳句

閒情逸致話「游印」

楔子──

印章，起源於徵信之用，官璽的職官、地名與私印中的姓名、字號，或表公職、或標誌個人，都具有「印信」的性質。

閒章，則指官印與姓名字號章以外，基本上不具專屬指涉的印章，如戰國秦漢間流行祈求吉利的吉語印、勵志勸勉的箴言印。

魏晉以降，用印方式改變，從抑壓木槽間封泥、烙馬、印陶，轉為鈐朱於絹帛與紙質書畫之上，空間擴大，印式與印文內容也加多。宋元文人畫中已多閒章出現，至明清時期，篆刻益興，書畫家所用的詩文佳句閒章也愈加普遍。在私人玩賞的世界裡，前賢與今人的詩詞歌賦、短章零句，無一不可轉為鐫成的立體印章，隨身攜帶、隨時濡朱，為書札字畫留下自己最衷情的「文字印記」。

閒章，日文寫作「遊印」，「遊」字頗得逍遙之旨，所以莊子曰：「逍遙遊。」

人生在世，能「林皋幸即」（隱居山林，《千字文》句），「無絲竹之亂耳」、「無案牘之勞形」（〈陋室銘〉句），何等自在？而「索居閑處，沉默寂寥，求古尋論，

散慮逍遙」，則「欣奏累遣，感謝歡招」（歡欣事來，憂累事去），終至「遊鯤獨運，凌摩絳霄」（如《逍遙遊》中的鯤鵬，能搏扶搖而上九萬里，翱遊天地，自由任運，皆《千字文》句）。

然而避世隱逸的生活，未必一蹴可及，落回現實世界的文人，只好藉由方寸大小的印章，寄託無盡空間與時間的心靈場域。一句詩文，有著無窮遼闊的古今想象，幾許「閒情」、偶發「逸致」，都在在流瀉著印人與古人的對話。

本書所收二十七句詩文印，非刻於一時，而選句入印者均宜於書畫作品上鈐蓋。略加釐析，則約可分為五類。

（一）對山林隱逸的嚮慕，如：

「誰知林棲者，聞風坐相悅」（張九齡〈感遇〉）、「五嶽尋仙不辭遠，一生好入名山遊」（李白〈廬山謠寄盧侍御虛舟〉）、「白雲依靜渚，春草閉閑門」（劉長卿〈尋南溪常道士〉）、「孤舟蓑笠翁，獨釣寒江雪」（柳宗元〈江雪〉）、「式微，式微，胡不歸？微君之故，胡為乎中露！」（《詩經·國風·邶風·式微》）、「暫伴月將影。行樂須及春」（李白〈月下獨酌〉）。

「永結無情遊，相期邈雲漢」（李白〈月下獨酌〉）。

吟詠諸家名句，可以給鎮日困在都市叢林，甚且案牘勞形的你我，一個逍遙自在的無盡想象。

（二）懷念老友，或慕高情、或憶昔痛飲、盡情放歌，遂奏刀寄興，如：

「長歌吟松風，曲盡河星稀。我醉君復樂，陶然共忘機。」（李白〈下終南山過斛斯山人置酒〉）、「欲持一瓢酒，遠慰風雨夕」（韋應物〈寄全椒山中道士〉）、「持此謝高鳥，因之傳遠情」（張九齡〈感遇〉）、「蓬萊文章建安骨，中間小謝又清發」（李白〈宣城謝朓樓餞別校書叔雲〉）、「惟憐一燈影，萬里眼中明」（錢起〈送僧歸日本〉）。

（三）既尚友古人，故亦引詩文而自期，如：

「惟草木之零落兮，恐美人之遲暮」（屈原〈離騷〉），期能寸陰是競也。

「伯牙善鼓琴，鍾子期善聽。伯牙鼓琴，志在高山。鍾子期曰：『善哉，峨峨兮若泰山！』志在流水，鍾子期善聽。伯牙鼓琴，志在高山。鍾子期曰：『善哉，洋洋乎若江河！』」（《列子‧湯問》），期許藝術創作能弘拓開張「洋洋乎若江河」。

「豈伊地氣暖，自有歲寒心」（張九齡〈感遇〉）、「洛陽親友如相問，一片冰心在玉壺」（王昌齡〈芙蓉樓送辛漸〉），二句以貞心自期。

「泠泠七絃上，靜聽松風寒」、「古調雖自愛，今人多不彈」（劉長卿〈聽彈琴〉）、「欲窮千里目，更上一層樓」（王之渙〈登鸛雀樓〉）、「細觀手面分轉側，妙算毫釐得天契。始知真放在精微，不比狂花生客慧」（蘇軾〈子由新修汝州龍興寺吳畫壁〉）。

以上四印文期盼登高望遠、以古為新，並能「真放在精微」。

（四）另有對親人的思念，如：

「遙憐小兒女，未解憶長安」（杜甫〈月夜〉）十字印，是離家遠遊時思念兒女之作。「何當共剪西窗燭，卻話巴山夜雨時」（李商隱〈夜雨寄北〉），讀之於心有戚戚焉，前七字作問句，而唯美景致盎然楮上，故鏤諸金石，以志懷允不忘。

（五）其他，或有今昔盛衰之慨，如：

「舊時王謝堂前燕，飛入尋常百姓家」（劉禹錫〈烏衣巷〉）、或有求教請益之思，如「妝罷低聲問夫婿：畫眉深淺入時無」（朱慶餘〈近試上張水部〉，這是當時考前呈詩給考官的「溫卷」之詩）。

以上印文，均讀古文、唐詩偶得，摘截以入石，懸情遠處，忽忽跨隔一千五百年矣！重新展翫，昔日布稿治石種種，與夫思古之幽情，已悄悄泛溢於楮間心上。

「乘物遊心」者，必也將「遊心物外」，然後能得大逍遙、大自在。此「遊印」之所由作，亦「游氏」之所由說。游鯤獨運，以祈「任運自然、安時處順」──此「任安」自號命名之由也。

蘭葉春葳蕤，桂華秋皎潔。

欣欣此生意，自爾為佳節。

誰知林棲者，聞風坐相悅。

草木有本心，何求美人折？

——感遇十二首（其一）（唐張九齡）

4		1
	3	
5		2

白文

3		1
4		
5		2

朱文

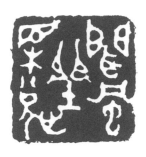

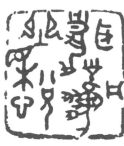

聞風坐相悅

這兩印都用金文字形，但商晚周初的為「彝銘」，象意構圖多；西周晚期為「史籀大篆」，形體趨簡化而規整。

比較兩印的「聞、風」二字，可知其取形的不同：一是象人伸手拊耳以聽、一是從耳門聲的形聲字。朱文錯綜變化，密中有疏；白文似攲而正，動感中有平穩的牽繫，詳勘諸字與作邊，實各臻其妙。

1 一是象人伸手拊耳以聽的會意字；一是从耳門聲的形聲字。

2 一是象鳳鳥形加凡聲，甲骨文或直接借鳳為風（鳳鵬古同形，大鳥也，展翅起風，故借為風字），後才加凡聲分化；一是从虫凡聲的新形聲字。

3 象兩人席地對坐之形。

4 从目在樹上，以會極目遠望之形，假借作相互義。

5 从心兌聲，以示喜悅、愉悅之意。

幽林歸獨臥，滯慮洗孤清。

持此謝高鳥，因之傳遠情。

日夕懷空意，人誰感至精。

飛沉理自隔，何所慰吾誠。

——感遇十二首（其一）（唐張九齡）

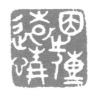

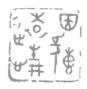

因之傳遠情

白文寬博樸茂，朱文蕭散清遠，均以金文大篆入印，而不同時間、不同心境，布局遂爾差異如許！回看舊作，前塵蜩集，遠情縷縷，不知何由傳也。

<table>
<tr><td>4</td><td></td><td>1</td></tr>
<tr><td></td><td>2</td><td></td></tr>
<tr><td>5</td><td></td><td>3</td></tr>
</table>

1 象茵席上有草編斜紋之形，為茵的本字（「宿」字右下本从此），故引申有因藉、因由義。

2 从「止」在「一」上，以示足趾將有所往，故有到、往等義。

3 从人，專聲（專或省為叀，不从手或寸），叀為紡錘，左右傳遞，以穿緯線，故有傳送義。

4 从辵，袁聲。辵字由「彳」（「行」）的左半，象十字路口、道路）與「止」（象左腳足趾，表行動），以示行走遼遠、遠程、遠征義。

5 从心青聲的形聲字，表心情、性情、情緒。

江南有丹橘，經冬猶綠林。

豈伊地氣暖，自有歲寒心。

可以薦嘉客，奈何阻重深。

運命唯所遇，循環不可尋。

徒言樹桃李，此木豈無陰。

——感遇十二首（其二）（唐張九齡）

自有歲寒心

「自」、「有」二字上下聯結，恍若一字。「歲」字從步從戊，戊即斧鉞之鉞的本字，右邊長豎乃木柲之形。

「寒」、「心」二字也密合似一字，「寒」字從宀下有人臥在冰上的草堆之中，其寒凍可以意會。「心」字包在「仌（冰）」外。「仌（冰）」者，凡江河春融冰解時，冰凌推擠，即呈仌形。

此印將五字印作三字布排，渾樸自然，十分巧妙。

1 為鼻的本字，人們常手指鼻頭，說「我，如何⋯⋯如何⋯⋯」，故借稱自己。

2 從又（手）持肉以祭，是侑祭的本字，借作有無的「有」字。

3 從步從戊，戊即斧鉞之鉞的本字，右邊長豎乃木柲之形。

4 從宀下有人臥在冰上的草堆之中，其寒凍可以意會。

5 象心臟有血管相連之形。

今夜鄜州月，閨中只獨看。
遙憐小兒女，未解憶長安。
香霧雲鬟濕，清輝玉臂寒。
何時倚虛幌，雙照淚痕乾？

──月夜（唐杜甫）

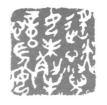

8	5	1
9	6	2
		3
10	7	4

1 從呇聲，遙遠也。

2 從心粦聲，憐惜、憐愛。

3 象細小沙粒之形。

4 象小兒張口向上露齒之形。

5 象女子斂祍跪坐之形。

6 昧的本字，象樹木枝葉茂密、上揚遮蔭，故其下暗昧。

7 從刀卸解牛角，故有解除、解剖、了解義。借作未來、未必義。

8 從心意聲，憶念、追憶也。

9 象人長髮飄揚形，引申一切長義。

10 安，有女性或母親在家，就容易有安定感，故字形象屋裡面有女（母）形。

遙憐小兒女，未解憶長安

多字聚集一小印中，一是用漢印布局，規矩均分，畫格放字；一是以大篆入印，字體隨意大小，穿插錯落，而氣韻一貫，疏密得宜。

刊者擅用大篆入印。本印首行四字，「憐小兒」處布排精彩。第二行「解」字寬舒自在。末行「憶長安」三字契密無間。

暮從碧山下，
山月隨人歸，
卻顧所來徑，
蒼蒼橫翠微。
相攜及田家，
童稚開荊扉。
綠竹入幽徑，
青蘿拂行衣。
歡言得所憩，
美酒聊共揮，

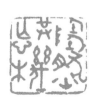
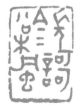

長歌吟松風，

曲盡河星稀。

我醉君復樂，

陶然共忘機。

———— 下終南山過斛斯山人置酒（唐李白）

長歌吟松風

「長」字見於戰國古璽，「歌」字古从言哥聲作「謌」，「吟松」二字以合文併借偏旁方式處理，共用一「口」旁，饒有奇趣。「長」、「吟」、「風」三字較狹，避讓空間予「歌」、「長」、「吟松」，靜穆的線條，從容的布排，自然得宜。

```
4  3  1
5     2
```

1 象人長髮飄揚形，引申一切長義。

2 从欠哥聲，或作从言哥聲，有歌唱、歌曲等義。

3 从口今聲，指吟唱、吟誦。

4 从木公聲，松樹之名。

5 甲文借鳳為風（作鳳鳥形，鳳鵬古同形，大鳥也，展翅起風，故借為「風」字），或加「凡」標聲，分化為二字；晚周另造从虫凡聲的新形聲字「風」。

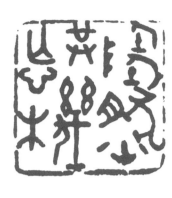

陶然共忘機

本印善作離合——將各字的偏旁，藉由疏密距離的調控，與周邊諸字營造出或離或合的特殊視覺，如「陶」旁之「阜」、「然」下之「火」、「機」之「木」與「幾」，均故作離，以拉開空間，協調全印。本印處處用心，而不見斧鑿痕，孫過庭《書譜》稱「同自然之妙有」，可為註腳。

1 從阜匋聲，本指陶土、陶器，殆以作陶甚樂，故引申有陶醉、陶然等詞。

2 為燃的本字，借作語詞「……的樣子」。

3 從雙手共同拱物，為拱的本字。

4 從心亡聲，亡，失也，心有所失，即忘卻之意。

5 從木幾聲，本指機關，引申為心機義。

4　3　1
5　2

花間一壺酒，
獨酌無相親。
舉杯邀明月，
對影成三人。
月既不解飲，
影徒隨我身。
暫伴月將影，
行樂須及春。
我歌月徘徊，
我舞影零亂。

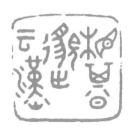
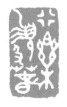

醒時同交歡，

醉後各分散。

永結無情遊，

相期邈雲漢。

——月下獨酌（唐李白）

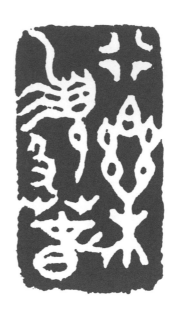

	1
3	2
4	
5	

行樂須及春

篆刻，是古漢字在方寸之內的空間極致設計表現，或平正、或險絕，屈伸、挪讓、併省、離合，是匠心獨運之所在。

「行」字節縮以擬況十字路口、「樂」字「白」旁上移以加長字形、「須」字引長包覆「及」字、「春」字寬博收尾，從容變化，耐人尋味。

1 象十字路口，道路。

2 甲文從二幺，從木，以表為木製絲絃的樂（ㄩㄝˋ）器，金文於二幺間加「白」（大拇指）示撥絃演奏，聽音樂令人愉悅喜樂（ㄌㄜˋ），故音轉義變成歡樂字。

3 本象人臉頰有鬍鬚形，借作必須之「須」。

4 從又從人，象一手自後抓住前人的腳：以會及至、及時之意。

5 從艸從屯從日，象日照花草萌生，為春天生意盎然之徵。

4	3	1
5		2

相期邈雲漢

「相」字目旁變作臣形；「期」字作古文，从日其聲；「邈」字長闊，故單獨一字居中；「雲」用古文省形作「云」，筆畫少、字小，以增變化；「漢」字穩定收攝，其下从火，火星旁點補空，又與「期」「其」下二點呼應。

1 从目在樹上，以會極目遠望之形，假借作相互義。

2 从月（或日）其聲，以表日期，引申有期望、期許義。

3 从辵貌聲，有邈遠、邈視義。

4（云）本象天上雲朵卷曲之形，為「雲」的本字，後借作人云亦云、云說的「云」。

5 从水難省聲，本為水名，朝代名。

我本楚狂人，鳳歌笑孔丘。手持綠玉杖，朝別黃鶴樓。五嶽尋仙不辭遠，一生好入名山遊。廬山秀出南斗傍，屏風九疊雲錦張，影落明湖青黛光。金闕前開二峰長，銀河倒挂三石梁，香爐瀑布遙相望，迴崖沓嶂淩蒼蒼。翠影紅霞映朝日，鳥飛不到吳天長。登高壯觀天地間，大江茫茫去不還。黃雲萬里動風色，白波九道流雪山。好為廬山謠，興因廬山發。閒窺石鏡清我心，謝公行處蒼苔沒。早服還丹無世情，琴心三疊道初成。遙見仙人綵雲裡，手把芙蓉朝玉京。先期汗漫九垓上，願接盧敖遊太清。

——廬山謠寄盧侍御虛舟（唐李白）

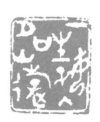

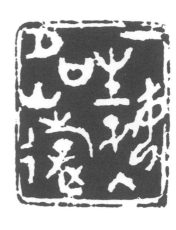

	1	
5	2	
6		3
7		4

一生好入名山遊

字形大小變化，行氣錯落，似不經意而天然穿插避讓。「一」字樸厚啟始，「生」字左置，讓出右隙，給「好」字之「女」旁上展，「好」字如母牽小兒，形象生動。「入」字小而穩重。「名」字從夕從口，錯落左右，使「山」字可上插空隙，下留寬地給「遊」字，「遊」內之「子」形，又與「好」之「子」相呼應。

1 指事字，以一橫表數字之始。

2 象草木自土地中生長向上之形。

3 好，從女從子，女即母，母親能保愛幼子，則為好事。又引申作喜好義。

4 入，甲金文作倒 V 形（∧）為抽象符號，表由外入內之虛象。

5 從夕從口，以會入夜後張口報名之意。

6 象山勢高低起伏之狀。

7 本只作「㫃」，象人（子）持旗桿（上有飄帶）出遊之形，後加「辵」為「遊」。

棄我去者昨日之日不可留；
亂我心者今日之日多煩憂。
長風萬里送秋鴈，對此可以酣高樓。
蓬萊文章建安骨，中間小謝又清發。
俱懷逸興壯思飛，欲上青天覽明月。
抽刀斷水水更流；舉杯消愁愁更愁。
人生在世不稱意，明朝散髮弄扁舟。

──宣城謝朓樓餞別校書叔雲（唐李白）

清發

以書入印，是清代鄧石如開啟的篆刻新風氣，厥後吳讓之、趙之謙、吳昌碩等人，均為此道高手。

本印承繼此風，故在雄渾中有筆致的細膩處理，如「清」字「水」旁與「發」的末筆形成平行張力。全印墨瀋淋漓，神彩飛動。

<div>
2　　1
</div>

1 從水青聲，以表水之清白，引申為清楚、清查等義。

2 本從手持弓矢聲，以會發射之意，引申為發動、發展等義。

君問歸期未有期，
巴山夜雨漲秋池。
何當共剪西窗燭，
卻話巴山夜雨時。

——夜雨寄北（唐李商隱）

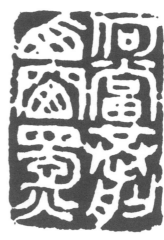

何當共剪西窗燭

秦書八體有「繆篆」、新莽六書有「摹印」，殆皆指漢印中綢繆彎折以入印的篆體，構形方整而轉折帶圓，因其布局簡易清楚，遂成為兩漢魏晉的治印公式，明清流派印家之起手，亦皆以漢印為宗。

本印參用漢印法（如「何當」與「西窗」平行對稱），又加以離合變化（如「共」與「前」穿插；「前」字上方之「止」入於「共」下；「燭」字左右偏旁，挪移為上下），乍看來勻整無奇，實則變化生趣。

1. 本字象人荷戈形，借作疑問詞用。後訛變為从人可聲。
2. 从田尚聲，有當下、應當義。
3. 从雙手共同拱物，為拱的本字。
4. 本字作「前」，从刀 歬 聲。「歬」，義為足立舟首，以示望前，是「前」的本字。
5. 為「樓」的本字，象鳥巢形。夕陽西下，倦鳥歸巢，故借作西方的「西」。
6. 从穴囪聲，以表窗戶。
7. 从火蜀聲，以表蠟燭。

5	1
6	2
7	3
	4

上國隨緣住，來途若夢行。

浮天滄海遠，去世法舟輕。

水月通禪寂，魚龍聽梵聲。

惟憐一燈影，萬里眼中明。

——送僧歸日本（唐 錢起）

萬里眼中明

「萬」字本象手持蠍子，為「蠆」的本字，借作數詞。「里」字從田從土。「眼」字從目艮聲。「中」字象立中豎旗，上有游帶飄揚。「明」字從月，光透過疏窗（囧），以會明亮之意。

全印揖讓得宜，錯落自然。

3	1
4	2
5	

1 本象手抓蠍子形，借作數詞千萬的「萬」。

2 從田從土，以表鄉里、閭里，借作長度單位公里、華里等。

3 從目艮聲，即眼睛。

4 旗作「中」形，上下或飄有長絲帶，用以豎立在廣場中間集合聚眾，頒布政事。

5 從日光穿透囧格窗戶，以會明亮之意。或作從日從月，亦會日月普照光明義。

寒雨連江夜入吳，平明送客楚山孤。

洛陽親友如相問，一片冰心在玉壺。

——芙蓉樓送辛漸（唐 王昌齡）

一片冰心在玉壺

漢玉印以砣具碾製印文，故其線條多勁挺潔淨，偶有碰磕殘破，而主線均極勻淨。本印參用玉印篆法治石，右行「一片冰心在」，五字一貫，穿插得宜；左行「玉壺」二字，靜穆端整，與詩意相融。

1 指事字，以一橫表數字之始。

2 從半木，即分判樹木為一片片木板也。

3 本字作仌，象冰凌高突之形。「仌（冰）」者，凡江河春融冰解時，冰凌推擠，即呈仌形。

4 象心臟有血管相連之形。

5 本作「才」，象種子「在」土中剛剛生發，向下生根，望上吐芽，兼具「在」此」與「才」，象種子「在」始：才剛開始」兩義，後加土旁成「在」字，以分化別義。

6 象三塊玉片串聯，後為避免與「王」字混，另加點於右下。

7 象貫耳銅壺，束頸、廣腹、圈足、有蓋之形。

朱雀橋邊野草花，烏衣巷口夕陽斜。

舊時王謝堂前燕，飛入尋常百姓家。

——烏衣巷（唐劉禹錫）

	6	3	1
		4	
	7	5	2

舊時王謝堂前燕

融合甲骨金文於一印：「舊」字頎長與「時」字上部的「止」相契接，下部的「日」極自由。中段「王」字小、「謝」字開張、「堂」字用省形，從土尚省聲。末行「前」字敧側有致，「燕」字用甲文，形象生動。

1 從萑臼聲，有老舊、舊式等義。

2 時，從日寺聲，古文本從日之聲，之，往也。日光的流往，即時間的存在。

3 本象王者所執斧鉞之形，後線條畫為三橫一豎。

4 從言射聲，為辭謝、謝絕義，又借作姓氏字。

5 從土尚聲，為廳堂、高堂義。

6 「青為前」，義為足立舟首，以示望前，是前的本字。

7 甲文即燕子張口展翅上飛之形。

千山鳥飛絕，萬徑人蹤滅。

孤舟蓑笠翁，獨釣寒江雪。

—— 江雪（唐 柳宗元）

	3	1
5		2

1 從犬蜀聲，有單獨、獨自、獨特義。

2 從金勺聲，以釣鉤、釣線釣魚也。

3 字從宀下有人臥在冰上的草堆之中，其寒凍可以意會。

4 從水工聲，水名，也是長江的省稱。

5 本從雨彗聲，彗即掃帚，天上降下，須用掃帚掃除者，白雪也。

獨釣寒江雪

本印布稿故作傾斜，似擬銅器銘文範鑄合範不慎時的位移（如《召叔山父簠》銘文），文似在江邊雪點飄飄，老翁獨坐，釣竿橫斜之狀。「獨釣寒江雪」詩意躍然紙上。

一路經行處，莓苔見履痕。
白雲依靜渚，春草閉閒門。
過雨看松色，隨山到水源。
溪花與禪意，相對亦忘言。

──尋南溪常道士（唐劉長卿）

	1
4	2
5	3

1象豎起大拇指形，為「伯」的本字，借作「白」字。

2「云」本象天上雲朵卷曲之形，為雲的本字，後借作人云亦云、云說的「云」。

3從人衣聲，古文或作人在衣中，以會依偎之意。

4從爭青聲，安靜、寧靜、靜謐也。

5從水者聲，水邊地也。

白雲依靜渚

「白雲依」三字一行，「雲」字用古文，象雲朵舒卷之形。「靜渚」兩字一行，穩定中有變化。正由於左旁的安定，使右旁雲的飛動有了依歸：白雲依附在寧靜的水渚——正是詩意與印風共同呈現的景致。

洞房昨夜停紅燭，待曉堂前拜舅姑。

妝罷低聲問夫壻，畫眉深淺入時無。

—— 近試上張水部（唐 朱慶餘）

畫眉深淺入時無

「畫」字象以手持筆（聿）畫田界之形。「眉」字則在曲揚的眉毛下加「目」。「深淺」二字水旁錯落變化。

「入時」二字隨著「深」的「水」旁彎曲作避讓。「無」字本象一人正面而立（大）兩腋下繫布偶以舞之形。全印布置從容，邊框自然。

1 從聿從田畫界，本義為釐畫田界，引申為一切畫意。

2 象人目上眉毛（或長睫毛）形。

3 從水㴱聲，水深也，引申為深刻、深遠義。

4 從水戔聲，水淺也，引申為膚淺、淺薄、淺近。

5 入，甲金文作倒V形（Λ），為抽象符號，表由外入內之庽象。

6 時，從日寺聲，古文本從日之聲，之，往也。日光的流往，即時間的存在。

7 本象人正面站立，雙袖多繫彩帶以舞動之形。借作有無之「無」。

		1
5	3	
6		2
7	4	

白日依山盡，黃河入海流。

欲窮千里目，更上一層樓。

——

登鸛雀樓（唐王之渙）

9	5	1
	6	2
	7	3
10	8	4

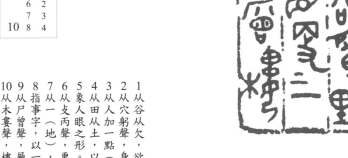

欲窮千里目，更上一層樓

十字印，作三行：四字、四字、兩字排列，而務其協調。故「千里」二字錯落，「里」字左接欄線，以補中間之空。「目」字古文似「臣」字側寫，形象生動。「上一」二字簡單留白。「樓」字左疏右密，「木」旁上下隙地與前兩行呼應，「婁」下之「女」跪形，則又遙和於第一字「欲」的右旁。

1 從谷從欠，欲求、欲望也。

2 從穴躬聲，身入穴居，以喻窮盡窮極意。

3 從人加一點（或橫）分化為「千」字，作為數詞。

4 從田從土，以表鄉里、閭里，借作長度單位公里、華里等。

5 象人眼之形。

6 從攴丙聲，更換、變更、更改也。

7 從一（地），在其上加一橫表示為「上」，在其下加一橫表示為「下」。

8 指事字，以一橫表數字之始。

9 從尸曾聲，層次、層疊也。

10 從木婁聲，樓臺、樓房也。

今朝郡齋冷，忽念山中客。
澗底束荊薪，歸來煮白石。
欲持一瓢酒，遠慰風雨夕。
落葉滿空山，何處尋行迹？

——寄全椒山中道士（唐 韋應物）

<table>
</table>

7	5	1
8		2
9	6	3
10		4

欲持一瓢酒，遠慰風雨夕

十字印，作三行：四字、兩字、四字排列。此印橫勢飄飄，似有醉態，偏旁傾倒歪斜，若不經意，而錯落穿插，在疏密大小的變化裡，有巧妙的章法。

首行四字「欲持一瓢」，「二」字穿插微妙。次行「酒」、「遠」字長而闊，「遠」字諸偏旁避讓得宜。末行「慰風雨夕」四字，左右錯落，詳觀其間隙地，可知是計白以當黑，呼應了全印空間。

1 從谷從欠，欲求、欲望也。

2 從手寺聲，持有、握持、把持也。

3 指事字，以一橫表數字之始。

4 從瓜票聲，瓠瓜作瓢，以舀酒水。

5 從水酉聲，本字作「酉」，象酒罈。

6 從辵，袁聲。辵字由「彳」（「行」的左半，象十字路口，道路）與「止」（象左腳足趾，表行動）以示行走遠遠、遠程、遠征義。

7 從心尉聲，尉為熨的本字，熨平心靈即安慰、慰藉之意。

8 甲文借鳳為風（作鳳鳥形，鳳鵬古同形，大鳥也，展翅起風，故借為「風」字），或加「凡」標聲，分化為二字；晚周另造從虫凡聲的新形聲字「風」。

9 象自天降雨，雨象月缺狀，甲文月夕同形，故借作夕陽、夕夜義。

10 象月缺狀，甲文月夕同形，故借作夕陽、夕夜義。

泠泠七絃上，靜聽松風寒。
古調雖自愛，今人多不彈。

──聽彈琴（唐 劉長卿）

9	6	1
	7	2
		3
		4
10	8	5

冷冷七絃上，靜聽松風寒

十字印，作三行：五字、三字、兩字排列。「冷冷」
二字重文，與「七」字錯落，下引有致。「絃上」二
字穿插，下橫收攝穩定。「靜」字曲筆靈動，「聽松」
二字巧妙合併如合文寫法，「風寒」穩定，或接邊
（「風」）、或借邊（「寒」），平正中有流動，氣
韻完足。

1、2從水令聲，本指水流聲，借指琴聲。

3從一橫從中切下，為「切」的本字，借作數字詞。

4從糸玄聲，絲絃也。

5從一（地），在其上加一標示為「上」，在其下加一標示為「下」。

6從爭青聲，安靜、寧靜、靜謐也。

7從耳從口壬(ㄊㄧㄥˊ)聲，以耳傾聽、聽聞也。

8從木公聲，松樹之名。

9甲文借鳳為風（作鳳鳥形，鳳鵬古同形，大鳥也，展翅起風，故借為「風」字），或加「凡」標聲，分化為二字；晚周另造從虫凡聲的新形聲字「風」。

10從宀下有人臥在冰上的草堆之中，其寒凍可以意會。

冷冷七絃上，靜聽松風寒。
古調雖自愛，今人多不彈。

──聽彈琴（唐 劉長卿）

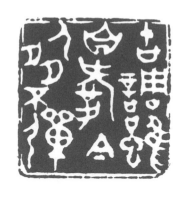

古調雖自愛，今人多不彈

十字印，作三行：三字、三字、四字排列。

首行三字平正，以「古」字較小而左右留白。次行「自」字右偏，「愛」字神采翩翩，顧盼有情；「今」字小而樸厚，呼應「古」字。末行大小錯落，揖讓有致，「彈」下墨丁，尤能遙與「古」字上部對應，總收全局。

7	4	1
8	5	2
9	6	3
10		

1 甲金文上象盾牌、下從口，為「固」的本字。借作古代的「古」。小篆訛成從十口，稱「十口相傳為古」。

2 從言周聲，由音調高低，引申為調節、調查等義。

3 從佳虽聲，鳥名，借作語詞。

4 為鼻的本字，人們常手指鼻頭，說「我，如何……如何……」，故借稱自己。

5 從旡從心，以會保愛顧念之意，後加攵，以表愛好、愛護之行。

6 從亼(倒口形)從一，似口有所含，為「含」的本字，借作今天、現今義。

7 象人側身而立之形。

8 象兩塊祭肉堆疊之形，以示眾多，故引申一切多義。

9 象花樹、花托之形，借作否定詞。

10 從弓單聲，彈弓也，引申為彈性、彈琴義。

伯牙善鼓琴，鍾子期善聽。伯牙鼓琴，志在高山。鍾子期曰：「善哉，峨峨兮若泰山！」志在流水，鍾子期曰：「善哉，洋洋乎若江河！」伯牙所念，鍾子期必得之。伯牙游於泰山之陰，卒逢暴雨，止於巖下；心悲，乃援琴而鼓之。初為霖雨之操，更造崩山之音。曲每奏，鍾子期輒窮其趣。伯牙乃舍琴而嘆曰：「善哉，善哉！子之聽夫，志想象猶吾心也。吾於何逃聲哉？」

——列子·湯問（節選）

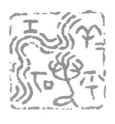

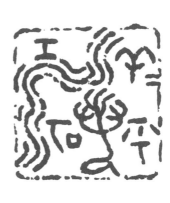

		1
5		2
6	4	3

洋洋乎若江河

此印布局奇詭可愛，「洋」、「江」、「河」三字水旁相連一脈，充溢全印。「若」字象人跪坐，以雙手整理頭髮使之柔順，故引申有順義。其他諸字與偏旁：「羊」、「乎」、「工」「可」散置其間，與水勢動感相應。

以畫面說話──這是印文句義和印風結合相融的有效表現。

1、2從水羊聲，大水貌。

3甲文下部丁形似鼓風的推具，丁上三點為氣流之象，是「呼」的本字。借作虛詞。

4甲文象人跪坐，以雙手整理頭髮之形，故本義為順，借作假若、若干等義。

5從水工聲，水名也，作為長江的省稱。

6從水可聲，水名也，作為黃河的省稱。

式微，式微，胡不歸？

微君之故，胡為乎中露！

式微，式微，胡不歸？

微君之躬，胡為乎泥中！

——

詩經·國風·邶風·式微

式微式微胡不歸

渾樸蒼茫，是此印予人的第一印象。吾道式微，時局已不可為，則唯有歸歟一途，故其心境老蒼沉重，亦當如此印風貌也。「式微」二字均有重文符，左右錯落置放。「胡」字巧妙挪移偏旁，而騰左空放「不」字。「歸」字左右偏旁略作離合，讓出隙地與全印呼應。

1、3 從工弋聲，弋即戈，兵器，工師製作有定制，故引申有儀式、式樣等義。

2、4 甲金文本只作中間「𢆡」，象人散髮微細狀，後加右旁似手持篦梳整髮，又加「彳」表微妙的動態。

5 從古從肉，本指下巴至頸脖的部位，是「𩑩」的本字。

6 象花樹、花托之形，借作否定詞。

7 補本作從帚臼聲，帚即婦，臼為居所（師眾本字，象紮營形），婦女嫁人稱「歸」，又加「止」表行動，故引申指一切歸還、歸納義。

日月忽其不淹兮，春與秋其代序。
惟草木之零落兮，恐美人之遲暮。
不撫壯而棄穢兮，何不改此度？
乘騏驥以馳騁兮，來吾道夫先路。

───離騷（節選）（戰國　屈原）

恐美人之遲暮

六字印布置如四字空間，其重點在處理「美」、「人」、「之」三字。「恐」字微扁，結縮空間以讓「美」字，「人」字居右，長引挺立，「之」字下橫借邊，上承「美」字，離合之間，氣韻生動。「遲」、「暮」二字穩定占左，「莫」為「暮」之本字，象日落草莽中，以表昏暮之意，後借作否定詞，遂再加「日」成「暮」字以還其本義。

```
┌─────────┐
│ 5    1  │
│    2  3 │
│ 6    4  │
└─────────┘
```

1 從心巩（《×ㄥ）聲，巩象人跪著雙手捧物祭拜之形，故有戒慎恐懼之意。後又加「心」成「恐」，引申有恐怕、恐懼義。

2 從大（正面人形）上戴羊頭，以示壯美華麗之意，原始部落酋長多有類似裝扮。

3 象人側身而立之形。

4 從「止」在「一」上，以示足趾將有所往，故有到、往等義。

5 從足犀聲，犀牛平時行動遲遲，故藉聲符兼義為遲緩、遲滯。

6 本作「莫」，象日頭落入草莽（莽）之中，以會暮色黃昏之意。

丹青久衰工不藝，人物尤難到今世。每摹市井作公卿，畫手懸知是徒隸。

吳生已與不傳死，那復典刑留近歲。人間幾處變西方，盡作波濤翻海勢。

細觀手面分轉側，妙算毫釐得天契。始知真放在精微，不比狂花生客慧。

似聞遺墨留汝海，古壁蝸涎可垂涕。力捐金帛扶棟宇，錯落浮雲卷新霽。

使君坐嘯清夢餘，幾疊衣紋數襟袂。他年弔古知有人，姓名聊記東坡弟。

——子由新修汝州龍興寺吳畫壁（宋 蘇軾）

	4	3	1
	5		2

真放在精微

醇厚的西周金文線質，瀰漫一股雅逸典重氣息，大篆字形在此間似重生而創新再現。「真」字作「貞」，從卜從鼎，以會鑄鼎前卜問之意。「在」字象草根方才要自地裡冒芽，故有「在此」之意。「精微」二字均左右結構，為避「在」字，故「精」字移較小的「米」居右；「微」字（象散髮微細，以手拂理之形）也隨之左右移位，以高低相契，此即篆刻布局之精微處也。此詩全句作「始知真放在精微」。另一版本「在」作「本」。

1 本從卜從鼎，陳鼎祭祀前必誠心卜問，故以為真正、真誠字，後來字形訛成「真」，遂變「十」「具」組合。

2 從攵方聲，方併頭船，攵則手持船篙或舟槳，以會船行放流也。

3 本作「才」，象種子「在」土中剛剛生發，向下生根，望上吐芽，兼具「在此」與「始：才剛開始」兩義，後加土旁成「在」字，以分化別義。

4 從米精細，梁米精細也，引申為精美、精密、精神等義。

5 甲金文本只作中間「〔〕」，象人散髮微細狀，後加右旁似手持篦梳整髮，又加「彳」表微妙的動態。

惟吾德馨

陋室銘 愛蓮說

說〈陋室銘〉與〈愛蓮說〉印譜

楔子——

二○○四年，當故宮博物院正館修繕工程兵荒馬亂之際，我奉命於三個月內緊急籌辦一個「皇帝的印章」展（二○○四年四月一日在三○八室開展）。

越明年，正館工程初定，遂再推出更完整的「印象深刻——院藏璽印展」（二○○七年一月二十日至七月八日在三○六室展出），工作所需，翻檢了院藏清室蒐集與製作的歷代銅印一千六百五十餘枚、玉石寶章近二百五十件；國人捐贈或寄存的近現代篆刻名品竹木牙石角章六百一十多方，以及原中央博物院早期購藏的兩方中國最早的商代銅璽。時空跨距三千年，琳瑯滿目，漪歟盛哉！

印章展品除了後來捐贈寄存的近現代印章外，主要還是來自清宮舊藏。有皇帝御用印，如皇帝號令天下的玉璽大章、品題書畫的賞玩圖記；有皇帝賞玩印，如精雕獸鈕田黃石的「鴛錦雲章——循連環」迴文詩印，九方印文用九種篆體、集乾隆御製詩中有「喜」字之句刻成的「寶章集喜」；有皇帝集古印，一是集戰國秦漢以來的古銅玉印、另一是蒐集明代興起的篆刻流派印，如明文彭刻款的

篆刻作品「愛蓮說」和「銘篆兼珍——陋室銘」。

明清以來的文人篆刻向以文彭、何震為開山祖師，名氣很大，但這有文彭邊款的「愛蓮說」十一方和「銘篆兼珍——陋室銘」十二方（參見《印象深刻——院藏璽印展》頁八六—八七，國立故宮博物院，二〇〇七年三月），其印文線條卻與傳世僅數方的所謂「文彭印風」不盡相同。就篆刻藝術角度看，其印面布局實不甚高明，然其文本〈愛蓮說〉與〈陋室銘〉兩篇文章，則自唐宋以來迭經傳誦，常被錄入古文選集，頗有可觀者焉。

於是不揣鄙陋，也擬呼應前賢，開始搜檢印石，嘗試布局，啟刻〈陋室銘〉和〈愛蓮說〉全文，各排成十四方套印，印文取自大篆、古文、奇字、小篆、繆篆等，而以大篆形體大小錯落自由，於多字印中最能突顯章法變化之妙，所以採用的比例最高。實則個人自一九九七年調入器物處銅器科，至辦展治印時，已忽忽十年，期間一直致力於西周金文研究，朝夕濡染，腕下自然流瀉出「史籀大篆」風貌，亦意料中事也。

唐劉禹錫的「陋室不陋」，因其「談笑有鴻儒，往來無白丁。可以調素琴，閱金經」、「無絲竹之亂耳，無案牘之勞形」，有德者居之（「惟吾德馨」），

故引孔夫子之說曰：「何陋之有？」

宋周濂溪先生以蓮之「出淤泥而不染，濯清漣而不妖，中通外直，不蔓不枝，香遠益清，亭亭淨植，可遠觀而不可褻玩焉」，自期清高，既不企慕淵明愛菊的隱逸，更不依從流俗盛愛牡丹之追逐富貴，君子之德，如蓮之性，「香遠益清」。可知〈陋室銘〉和〈愛蓮說〉的作者都以高潔自期，以「曖曖內含光」的潛德幽輝為歸依，令人不禁想起「紉秋蘭以為佩」的屈原，他們「惟吾德馨」的理想生命價值的實踐，早已成為中國文人的道德典範與人生指引。

在此，謹用這廿八方朱印，呼應這亙古不變的丹心，那麼，篆刻便也不僅僅是一種藉由筆與刀，將古漢字之書法藝術與工藝技術交織幻化的一種立體表現了！

山不在高，有仙則名；

水不在深，有龍則靈。

斯是陋室，惟吾德馨。

苔痕上階綠，草色入簾青。

談笑有鴻儒，往來無白丁。

可以調素琴，閱金經。

無絲竹之亂耳，無案牘之勞形。

南陽諸葛廬，西蜀子雲亭。

孔子云：「何陋之有？」

—— 陋室銘（唐劉禹錫）

譯文

山並不在於高，只要有神仙居住便會出名。

水並不在於深，只要有蛟龍潛藏便顯出神靈。

這是一間簡陋的房屋，我的美德使它遠近聞名。

蒼綠的青苔爬上石階，青翠的草色映入門簾。

在屋裡談笑的都是學問淵博的人，

來來往往的沒有不學無術之士。

這裡可以彈奏樸素無華的琴，可以閱讀佛經。

沒有音樂擾亂聽覺，沒有公文案卷使身體勞累。

這裡好像南陽諸葛亮的草廬，如同西蜀揚雄的茅亭。

正如孔子所說：「何陋之有？」

	4	1
6	5	2
7		3
8		

山不在高，有仙則名

大篆結體，可以大小長短、錯落自由。

以界線分出三區，字卻不拘於區內，「高」、「有」

筆畫多，只二字在中區。左右二區各三字，而不覺壅

促，是布局的巧妙處。

1 象山勢高低起伏之狀。

2 象花樹、花托之形，借作否定詞。

3 本作「才」，象種子「在」土中剛剛生發，向下生根，望上吐芽，兼具「在此」與「始：才剛開始」兩義，後加土旁成「在」字，以分化別義。

4 象城門上有高樓、下有通口，故引申為高大、高聳義。

5 從又（手）持肉以祭，是侑祭的本字，借作有無的「有」字。

6 古作從人邊省聲，以會遷化登仙之意，後改作從人在山中，亦仙人也。

7 本從刀從鼎，鑄鼎作範，以刀削陶泥，必循法則，後「鼎」形訛省為「貝」。

8 從夕從口，以會入夜後張口報名之意。

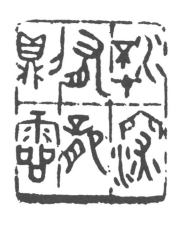

7	5	2 3	1
8	6		4

水不在深，有龍則靈

六格設計，如何放置八個字呢？

前三字「水不在」的字形較簡單，錯落屈伸，合入一格內。其餘五字則各穩納長格中，左右微作穿插，使氣韻流動不拘束。「則」「靈」右側又借邊為格線，生動自然。

1 象水流蜿蜒流動狀。

2 象花树、花托之形，借作否定詞。

3 本作「才」，象種子「在」土中剛剛生發，向下生根，望上吐芽，兼具「在此」與「始：才剛開始」兩義，後加土旁成「在」字，以分化別義。

4 從水突聲，水深也，引申為深刻、深遠義。

5 從又（手）持肉以祭，是侑祭的本字，借作有無的「有」字。

6 甲骨文象張口有冠、曲身有鱗的龍形，後左右分離，變成今形。

7 本從金文象鼎，鑄鼎作範，以刀削陶泥，必循法則，後「鼎」形訛省為「貝」。

8 本從雨從品，以會祈求靈驗，則天降甘霖（需雨），用器皿（品）盛接之意。

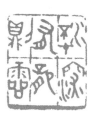

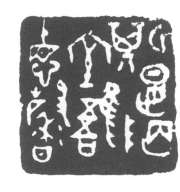

斯是陋室，惟吾德馨

「斯」、「陋」字形的左右開展、「室」字下「至」的收束，與「是」、「德」的狹長，營造出空間的疏密和留白的呼應。「唯」（「惟」的異體）與「吾」二字作合文處理，借用了一「口」旁。而「德」字用古體省彳旁，從直心。與「馨」字上部穿插，錯落有致。

1 從斤從其，為撕的本字，借作「此」也，斯文、斯人、斯時皆此義。

2 從日從正，以會日下影正，正午之時也。故引申有正是、是非、是否等義。

3 從阜西聲，陋即柄座破陋之形，引申為一切破陋、陋習、陋規義。

4 從宀至聲，「至」字橫視象以箭矢射至靶上之形，射箭懼風，故會有室內之意。

5 本作「隹」，禽鳥之象，借作發語詞，後加從「口」為專字，兼有「僅」、「只」等義。

6 從口五聲，作為第一人稱之用。

7 本從直從心，正直之心為「德」的本義。後加「彳」表行動，故擴而指正直的心性與行為。

8 從香殼聲，殼，擊磬之狀，以會氣味馨香，如磬聲遠揚也。

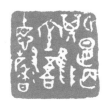

	3	1
4		2
5		

苔痕上階綠

五個字，卻平分在四個區塊，協調自然，是善用屈伸挪讓之作。

「苔」的艸頭，左右高低錯落，使「台」可斜移有姿，又下接「痕」的上端，產生穩定感。「上」字縮小於「苔」左，若即若離，與「堦」（「階」的異體字）之土旁遙相呼應。「痕」字下部之「匕」，敧側接邊，饒有筆致。「綠」字的絞絲，在平正中也寓含變化。

1 從艸台聲，土石表面細生蘇草曰「苔」，面平如臺，故从「台」。

2 從疒省，艮聲，本指刀箭傷愈後的疤痕，引申為一切痕跡義。

3 從一（地），在其上加一標示為「上」，在其下加一標示為「下」。

4 從阜皆聲，本指階梯、層階，引申為階級。

5 從糸彔聲，顏色綠也，引申為綠意、綠化等義。

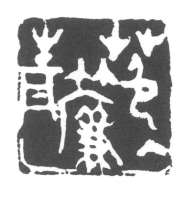

草色入簾青

「草」、「簾」、「青」的上部，都有類似的尖岔筆，作了上下錯落的處理。「色」字穿插得宜，「入」字小而穩定，「簾」字疏中有密，「兼」旁婉秀而安詳。「青」字左下借邊，從容自得。

		1
5		2
	4	3
		3

1 本從二中，中即草木初生之形，約在晚周加早聲成後起形聲字。

2 從人從卩，顏氣也。人之憂喜，皆著於顏，故謂色為顏氣。

3 入，甲金文作倒 V 形（∧），為抽象符號，表由外入內之虛象。

4 從竹廉聲，堂上的竹簾，引申指一切簾幕。

5 從丹從生，本指礦石丹青，引申指一切青色。

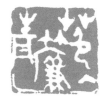

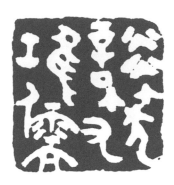

談笑有鴻儒

以渾樸線質作白文，蒼莽中有婀娜之致。如「笑」、「又」（借作「有」）、「鴻」的末筆，「鴻」字工旁與「儒」字人旁作圓曲弧線，又與前述諸末筆相呼應，拙中見巧，可以細玩。

4	1
5	3 2

1 從言炎聲，言語如火炎上揚，以喻交談之熱絡。

2 本從竹從犬，以會以竹逗犬嬉笑之意。後來「犬」旁訛變成「夭」。

3 有，在古文字或省作「又」，即右手之象，借作「犬」旁又再之意。

4 鴻鵠也。從鳥江聲。字本從工聲作「玂」或「玚」，見於西周金文（〈散盤〉），後來又加水旁。

5 從人需聲，柔也，儒行者，以其道德所行，優柔而能安人服人。後借作讀書人的代稱。

往來無白丁

輕快的弧線，似帶著微笑的嘴角，悠然自得地左右搖曳。「往」字上接邊、「來」字左右接。「無」字象一正面人形腋下彩帶曼舞。「白」、「丁」二字字小而有致。

1 本从之从土。之：从「止」在「一」上，以示足趾將有所往，故有到、往等義。

往字加土，增益其出發基點之意。

2 為麥的本字，上象垂穗，下象根。因麥子本外來種，故引申為來去義。

3 本象人正面站立，雙袖多繫彩帶以舞動之形。借作有無之「無」。

4 本象大拇指形，為「伯」的本字，借作「白」字。

5 本象俯視釘子四方頭形，後改側視，下加豎筆，上變一橫，遂成今形。

4	2	1
5		3

可以調素琴

「可」、「以」二字左右相契似合文，與下方「調」字的「言」、「周」二偏旁相搭配，協和自然。「素」字長，與「琴」字上下穿插，氣韻生動。

1 從口丂聲，丂為柯的本字，伐木斧形，後加「口」表伐木聲，借作「可否」之「可」字用，遂又加「木」旁以還復其本義。

2 甲文象人推耒耕地之形，為耒「耤」的本字，借作「以為」之「以」字。

3 從言周聲，由音調高低，引申為調節、調查等義。

4 從糸巠（垂的古形），白素垂掛的繒布。取其白澤，故引伸有白素、素質、素養等義。

5 象從琴頭平視之形，上象琴軫、下象琴身外廓，後聲符化成今聲。

<table>
<tr><td>2
3</td><td>1</td></tr>
</table>

閱金經

「閱」字兩扇門上挪，使「兌」旁矗立下方。「金」與「經」相承而錯落，疏密自然，而分割空間得宜。邊框的輕重斷續處理，使全印更加活潑生動。

1 從門兌聲，本義是門穴，後用以點閱車馬，故引申有閱歷、閱讀、閱覽等義。

2 象從熔爐坩鍋倒出銅液之形，古時凡金屬皆稱為「金」，「銅」也稱「金」，後來才分稱「黃金」、「白金」。

3 從糸巠聲，縱絲線也，本指織布的經緯線，引申為經典、經書、經常等義。

無絲竹之亂耳

極跳動自由的布局，「无」（無的古字）字右偏，挪出下空放「絲」字，「絲」頭左右出尖，跳宕有姿。「竹」字又穿插錯落其下。「之」字在上方出邊，如牽繫邊緣，有穩定作用。「亂」字古寫省形，字象兩手理絲之形，頎長而生動。「耳」字居左下，與「无」對角呼應，收結有力。

4	1
5	2
6	3

1 本象人正面站立，雙袖多繫彩帶以舞動之形。借作有無之「無」。古文或作「无」。

2 從二糸，象絲線綿長之形。

3 象竹葉形，古稱：「冬生艸也」。

4 從「止」在「一」上，以示足趾將有所往，故有到、往等義。

5 本從上下兩手絞治絲線，使之不亂，故有「治」義（見於《論語》：「予有亂臣十人。」）。後從乙，乙，治絲為線之象也。因絲「亂」而須「治」，其義相因，今多用其素亂義。

6 象耳廓與耳竇之形，主聽也。借作語尾助詞。

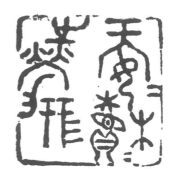

無案牘之勞形

布局至巧，「无」（無）字下的「儿」與「安」的「宀」頭，因形近而借用作合文，故右旁加＝符標示。「案」的木與櫝（櫝的異體）的木共用，故下方也加＝符表重複一木旁。「之」、「勞」、「形」三字堆疊錯落，與右旁呼應。「形」的右旁三撇較平，又與前面的合文符遙契，使全印奇詭有妙趣。

1 本象人正面站立，雙袖多繫彩帶以舞動之形。借作有無之「無」。古文或作「无」。

2 從木安聲，木桌也，面平而穩，故從安聲。

3 一作櫝，從片（或木）賣（ㄩ）聲，木條削有多棱邊可作書記者為櫝。

4 從「止」在「一」上，以示足趾將有所往，故有到、往等義。

5 從力從熒省，以會入夜營（熒）火下工作施力辛勞之意。引申指一切形象、形狀、情形等義。

6 從开（笄的本字）、從杉（彡木），以會髮笄彩飾多形之意。

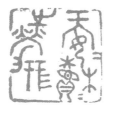

4	1
5	2
6	3

南陽諸葛廬

細白文圓婉而有變化。「南」字密結、「陽」字疏落、「諸葛」契接、「廬」字頂長占兩字格，左筆又似借邊。五字整體布局偏高，故以白線加底收攝。

3	1	
5		
4	2	

1 本象掛鐘形的南方樂器，故借指南方之南，《詩經·國風》有「周南」、「召南」，可證。

2 從阜易聲，「易」字，本形遂不用。「易」本太陽祭，上為日，下象祭臺，日既上升，晨曦穿透臺座。後加阜為「陰陽」字，本形遂不用。

3 從言者聲的形聲字，有「凡」、「皆」等義，作為連詞，又為「之於」合音。

4 從艸曷聲，藤蔓類草名，故引申有糾葛、杯葛等義。

5 從广盧聲，盧為火爐的本字，盧舍包覆象爐形，故從盧聲。

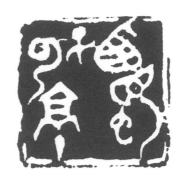

西蜀子雲亭

瀟灑飄逸，墨趣盎然。「西」字本象鳥巢形，日西時倦鳥歸巢，故借作方位詞「西」，又為「棲」的本字。「蜀」下之「虫」外移，騰空有靈動之致。「子」、「雲」以古文入印，欹斜生動。「亭」字由「京」字分化，下加丁聲。

4 3	1
5	2

1 為棲的本字，象鳥巢形。夕陽西下，倦鳥歸巢，故借作西方的「西」。

2 原從作目下蟲身，為「蜀」的本字，後加虫為「蜀」，借作地名「蜀」。

3 象襁褓中小兒伸出雙手之形，故引申指兒子、子孫。

4 「云」本象天上雲朵卷曲之形，為「雲」的本字，後借作人云亦云、云說的「云」。

5 從高省、丁聲。高字象城門上有高樓、下有通口，故引申為高大、高聳義。從丁，則亭高似丁字字形也。

```
      2 1
5       3
6
7     4
```

孔子云：「何陋之有？」

「孔」字中有「子」字，故以「孔」下加二符表「孔子」二字合文。又疊在「云」上，營造特殊視覺。「何」字故作左右開張，與上呼應。「陋」字也作疏密調動，拉出空間，下接「之」「有」二字，氣脈一貫，而「有」字末筆捺出收結，頗見逸趣。

1 從子，於上加一記號，以示其頭頂囟門軟孔處。引申為孔竅，又「甚」、「很」等義。

2 象褓襁中小兒伸出雙手之形，故引申指兒子、子孫。

3 「云」本象天上雲朵卷曲之形，為「雲」的本字，後借作人云亦云、云說的「云」。

4 本象人荷戈形，借作疑問詞用。後訛變為從人可聲。

5 從阜西聲，陋即柄座破陋之形，引申為一切破陋、陋習、陋規義。

6 從「止」在「一」上，以示足趾將有所往，故有到、往等義。

7 又（手）持肉以祭，是侑祭的本字，借作有無的「有」字。

劉禹錫（七七二─八四二年）

唐代詩人，因曾任太子賓客，故稱「劉賓客」，晚年曾加檢校禮部尚書、祕書監等虛銜，故又稱「祕書劉尚書」。曾兩度被貶官，共二十三年（「巴山楚水淒涼地，二十三年棄置身」），〈陋室銘〉就是在此期間所完成的作品。

與柳宗元並稱「劉柳」，與韋應物、白居易合稱「三傑」，並與白居易合稱「劉白」。劉禹錫擅寫山水詩，並收集民間歌謠，學習其格調進行創作，而因其詩作風格豪邁，白居易稱他為「詩豪」。有詩集十八卷，今編為十二卷，存世有《劉賓客集》。

水陸草木之花，可愛者甚蕃：
晉陶淵明獨愛菊；自李唐來，
世人盛愛牡丹。予獨愛蓮之
出汙泥而不染，濯清漣而不
妖，中通外直，不蔓不枝；
香遠益清，亭亭靜植，可遠
觀而不可褻玩焉。

予謂：菊，花之隱逸者也；牡
丹，花之富貴者也；蓮，花
之君子者也。噫！菊之愛，陶
後鮮有聞；蓮之愛，同予者何
人？牡丹之愛，宜乎眾矣。

——愛蓮說（宋周敦頤）

譯文

水中、陸地的花兒，可愛的有很多：晉代的陶淵明只愛菊花；唐代以來，世人十分喜愛牡丹。我卻只愛蓮花。因為蓮花從汙泥中生出卻沒有被汙染，經過清水洗滌卻並不妖豔，中間通透，外形挺直，無藤蔓牽扯，無歧枝分岔；香氣遠飄，更加清幽，筆直潔淨地立在那裡，只能在遠處觀賞而不能拿在手裡玩弄。

我認為菊花是花中的隱士；牡丹是花中的富貴者；蓮花是花中的君子。唉！愛菊花的人，陶淵明之後很少再聽到。愛蓮花，象我這樣的還有誰呢？而愛牡丹的人，該是很多了！

10	8	5	1
			2
		6	3
11	9	7	4

水陸草木之花，可愛者甚蕃

字在籀篆之間，樸茂渾成，厚實重拙，而以朱地隔之，便見空靈。

方整中寓圓婉，上下邊留朱較多，如涵攝天地，包括全局，甚好。

1 象水流蜿蜒流動狀。

2 高平地。從𣆪從坴，坴亦聲。引申指陸地、大陸、陸續等義。

3 本從二中，中即草木初生之形，約在晚周加早聲成後起形聲字。

4 象樹木下有根、中有榦、枝葉上展之形。

5 從「止」在「一」上，以示足趾將有所往，故有到、往等義。

6 本作「華」，榮也。從艸從琴。後借作榮華、華麗義，又另造從艸化聲的「花」字。

7 從口丂聲，丂為柯的本字，伐木斧形，後加「口」表伐木聲，借作「可」字用，遂又加「木」旁以還復其本義。

8 從宎從心，以會保愛顧念之意，後加攵，以表愛好、愛護之行。

9 象編木立架，再填泥成牆堵之形，是堵的本字，借作代詞。

10 從甘，從匹，耦也。尤其安樂，引申為甚殷、甚至甚且義。

11 艸茂也。從艸番聲。引申為蕃盛（繁榮昌盛），以及蕃茄、蕃薯名。

6	3	1
	4	
7	5	2

晉陶淵明獨愛菊

極盡甲、金文大小錯落之能事。「晉」字的二「矢」長短變化、「日」旁左挪，又與其下「陶」字連併。「淵」字古文象回水形，狀極可愛。「明」字橫置，與「陶」左的「阜」旁又相屬。「愛」字靈動，與「菊」、「蜀」、「匋」的右「勹」各具奇趣。破邊處理，則更活化了緻密的內部構圖。

1 進也。日出萬物進。从日从臸。《易》曰：「明出地上，晉。」

2 从阜匋聲，本指陶土、陶器，殆以作陶甚樂，故引申有陶醉、陶然等詞。

3 从水，象形。左右，岸也。中象水皃。閊，淵或省水。困，古文从口水。

4 从日光穿透囧格窗戶，以會明亮之意。或作从日从月，亦會日月普照光明義。

5 从犬蜀聲，有單獨、獨自、獨特義。

6 从旡从心，以會保愛顧念之意，後加夊，以表愛好、愛護之行。

7 从艸匊聲，大菊，即今菊花。

自李唐來，世人盛愛牡丹

十個字，合放在一小方寸中，巧妙利用大篆大小自由與行款錯落的特質，讓各字之間揖讓挪伸，饒有意趣。

又如善說書者，娓娓道來，輕重疾徐、快慢緩急，恰到其位，而終致疏密和諧，靈動從容。

8	4	1
9	5	2
10	6 7	3

1 為鼻的本字，人們常手指鼻頭，說「我，如何……如何……」，故借稱自己。

2 果也。從木子聲。杍，古文。

3 大言也。從口庚聲。�易，古文唐從口昜。

4 為麥的本字，上象垂穗，下象根。因麥子本外來種，故引申為來去義。

5 三十年為一世。從卅而曳長之。亦取其聲也。

6 象人側身而立之形。

7 從皿成聲，黍稷在器中以祀者也。本指盛放，借作盛大、盛況義。

8 從兂從心，以會保愛顧念之意，後加夊，以表愛好、愛護之行。

9 雄性牲畜。甲文從「丄」旁，象陽具，後因形近「土」而訛變成從牛土聲。

10 巴越之赤石也。象采丹井，一象丹形。

予獨愛蓮之出汙泥而不染

全印十一字，以三四四字布排。疏疏落落，大小自然，屈伸長短，應形變化，有一氣呵成之勢。

「之出汙」三字與「而不」二字的錯落，是本印主要的布局變化處。「出汙泥」，或作「出淤泥」。

	4	1
8	5	2
9	6	3
10	7	
11		

1 相推予的抽象形，引伸為給予、相予義。

2 從犬蜀聲，有單獨、獨自、獨特義。

3 從宀從心，以會保愛顧念之意，後加攵，以表愛好、愛護之行。

4 芙蕖之實也，從艸連聲。即今蓮花、蓮子義。

5 從「止」在「一」上，以示足趾將有所往，故有到、往等義。

6 出，甲文本從止（足趾之形）跨出門檻，以示外出之意。

7 不潔清也。一曰小池為汙，從水于聲，從水于聲。故引申有汙穢、汙染、汙辱等義。

8 本河川名，源出北地，從水尼聲，尼有阻尼義，故引申指泥沙、泥淖、泥濘。

9 本象人口下有髯鬚之形，借作連接詞使用。

10 象花柎、花托之形，借作否定詞。

11 以繒染為色。從水雜聲。故有染色、染整等義。

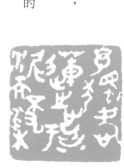

5	3	1
6	4	2

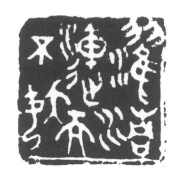

濯清漣而不妖

「濯」、「清」、「漣」相續三個「水」旁字，變化多元，從容流動，自在舒徐，「而」「不」字因形簡而字小，「妖」字夭旁健挺，女旁姿媚，有效收攝全局。

1 瀚也。浸泡在大片水域裡清洗。從水翟聲。

2 瀓水皃，水淨透明、水澄澈的樣子。從水青聲。

3 瀾或從連。古闌連同音。故瀾漣同字。後人乃別為異字異義異音。《詩經》「清且漣漪」，指水面漣漪。

4 本象人口下有鬚髯之形，借作連接詞使用。

5 象花樹、花托之形，借作否定詞。

6 從女夭聲，夭本象人側頸曼舞形，引伸有好義，後加女旁，遂有妖嬈義，又義轉為妖邪、妖怪。

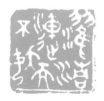

```
        5   1
    6       2
    7       3
    8       4
```

中通外直，不蔓不枝

巧妙利用字形大小，錯置其間，使畫面繁而不促，緊而不虛，挪讓屈伸，處處有妙機。「中」字圓筆與「通」上之圓呼應，「外」左移留空穿插「直」字，兩個「不」字錯落諸大字間，有聯繫彌空之效，「蔓」字「枝」字橫展，真如枝蔓橫生矣。

1 旗作「中」形，上下或飄有長絲帶，用以豎立在廣場中間集合聚眾，頒布政事。

2 達也。從辵甬聲。甬即木桶本字，下象編木，上○象中空之大孔。故加辵為通有交通、通達、通行等義。

3 疏遠。占卜須在白天，或有在夜晚占卜，則於占卜事為例外。引申指一切內外、外出、外交義。

4 甲金文下從目，上從─，表向前直視，後─加點、變橫成「十」而成篆隸之形。

5、7象花樹、花托之形，借作否定詞。

6 從艸曼聲，曼象以冪蓋目，引申有覆蓋義，故草葉蔓延遮蔽為「蔓」。

8 從木支聲，指分支歧出之木。

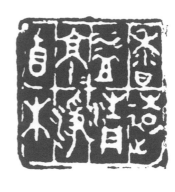

香遠益清，亭亭靜植

界欄的運用，使排字齊整，而界線的或斷或連，則使各字氣韻相通，不致滯塞。「直」字下方末筆帶弧，借作中橫界線，與「遠」字右下邊框相呼應，略有巧致。

5	3	1
6		
8	7 4	2

1 本從黍從甘，以會黍米的甘甜芳香，引申指香氣、香味等。

2 從辵，袁聲。辵字由「彳」（「行」）的左半，象十字路口，道路）與「止」（象左腳足趾，表行動），以示行走邊遠、遠程、遠征義。

3 從皿內水溢出形，為溢出的本字。借作助益、益處義。

4 激水之兒，水淨透明、水澄澈的樣子。從水青聲。

5、6 從高省、丁聲。高字象城門上有高樓、下有通口，故引申為高大、高聳義。從丁，則亭高似丁字形也。

7 從青爭聲，安靜、靜謐也。

8 從木直聲，木之生長本直，故作為植物、植樹之「植」。

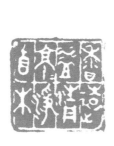

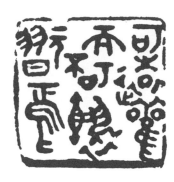

8	4	1
	5	2
9	6 7	3

可遠觀而不可褻玩焉

印中「不可」二字的錯落，激活了行款的讀序。作邊自然，「觀」字「褻」字末筆均向下接邊，而下邊的厚重，則有穩定全印的明顯效用。

1、6從口丂聲，丂為柯的本字，伐木斧形，後加「口」表伐木聲，借作「可」字用，遂又加「木」旁以還復其本義。

2從辵，袁聲。辵字由「彳」（「行」）的左半，象十字路口，道路）與「止」（象左腳足趾，表行動）以示行走遼遠、遠程、遠征義。

3甲金文借有大目的雚鳥作「觀察」字，後加鳥旁。

4本象人口下有鬍鬚之形，借作否定詞。

5象花柎、花托之形，借作連接詞使用。

7從衣埶聲，埶即勢的古字，以俯勢者貼近，故本指近身內衣，擴指一切近義。

8玩賞、玩樂也，從玉元聲。古本作翫，從習，複習者屢次玩也。

9焉鳥之名，借作語尾助詞。

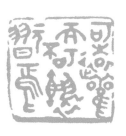

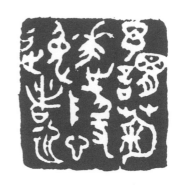

7	4	1
8	5	2
9	6	3

予謂：菊，花之隱逸者也

縱勢一貫三行，緊密相連，而偏旁左右穿插，又讓行與行之間，氣韻相接，悠悠蕩蕩，若不經意，布置妙造自然。

1 相推予的抽象形，引伸為給予、相予義。又借作第一人稱「我」。
2 說也，從言胃聲。
3 從艸匊聲，大菊，即今菊花。
4 本作「華」，榮也。從艸從𠌶。後借作榮華、華麗義，又另造從艸化聲的「花」字。
5 從「止」在「一」上，以示足趾將有所往，故有到、往等義。
6 藏也，從阜㐱聲。
7 失也，從兔，以兔脫走失見義。
8 象編木立架，再填泥成牆堵之形，是「堵」的本字，借作代詞。
9 與「它」同源，本象蛇形，借作語尾助詞。

```
7 5 │ 1
    │ 2
    │ 3
8 6 │ 4
```

牡丹，花之富貴者也

「牡丹」二字併疊似合文，「富貴」二字併用偏旁「田」，而以合文形式出現，故加二符於右下。「者」字離合，移下部「口」（小篆變从「曰」）略下，與「也」字相接，極盡布局之妙矣。

1 雄性牲畜。甲文从「丄」旁，象陽具，後因形近「土」而訛變成从牛土聲。

2 巴越之赤石也。象采丹井，一象丹形。

3 本作「華」，榮也。从艸从琴。後借作榮華、華麗義，又另造从艸化聲的「花」字。

4 从「止」在「一」上，以示足趾將有所往，故有到、往等義。

5 从宀从畐（畐亦聲），以會屋內有酒（畐為酒罈象形），表富有也。

6 甲金文不从貝，象竹筐，為「簀」的本字，竹筐盛錢貝則會有富貴之意。

7 象編木立架，再填泥成牆堵之形，是堵的本字，借作代詞。

8 與「它」同源，本象蛇形，借作語尾助詞。

蓮，花之君子者也

拆分離合，錯落屈伸，極為可翫。

「蓮」字故作左右疏離，「華」字右移，「之」字縮小置其左下，「君子」二字合文併用口旁，「者」字略小而左挪，「也」字右移，與「之」字相鄰，一起收攝全印視點。

1 芙蕖之實也，從艸連聲。即今蓮花、蓮子義。

2 本作「華」，榮也。從艸從㕱。後借作榮華、華麗義，又另造從艸化聲的「花」字。

3 從「止」在「一」上，以示足趾將有所往，故有到、往等義。

4 從尹口，尹，治也，象人執杖以發施令，即君主也。

5 象襁褓中小兒伸出雙手之形，故引申指兒子、子孫。

6 象編木立架，再填泥成牆堵之形，是「堵」的本字，借作代詞。

7 與「它」同源，本象蛇形，借作語尾助詞。

噫！菊之愛，陶後鮮有聞

以順長小篆結體為基質，九個字分布在八格間，提按靈動，使線條婀娜多姿。「有」字（古或借「又」為之）「又」形小，縮置於「鮮」字右下，似合文，僅占一格空間，「聞」字用金文結體，如人伸手拊耳，欲有所聽聞之形。

```
7  5  3  1
8
9  6  4  2
```

1 嘆詞，從口意聲。

2 從艸匊聲，大菊，即今菊花。

3 從「止」在「一」上，以示足趾將有所往，故有到、往等義。

4 從旡從心，以會保愛顧念之意，後加攵，以表愛好、愛護之行。

5 從阜匋聲，本指陶土、陶器，殆以作陶甚樂，故引申有陶醉、陶然等詞。

6 從彳、夊（合為辵）、幺，絲繩，借表延續之後者（如「孫」之從幺或糸），故有後來、後者義。

7 腥也，從魚從羊，皆有生腥味者，引申指新鮮、鮮明義。義轉為「少」。

8 有，在古文字或省作「又」，即右手之象，借作又再之意。

9 本作象人伸手拊耳以聽的會意字，今天都改成是從耳門聲的形聲字。

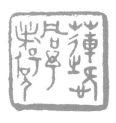

6	4	1
7		2
8	5	3

蓮之愛，同予者何人

「蓮」的左下「止」旁，與「之」字併用，「愛」字挪右，讓出左旁，有舒徐之感。「予」字曳長，從容有姿。「者」字下「口」錯落，與「何」字、「同」字的「口」遙相呼應。「人」字居下偏左，收直穩定。留出中間大幅隙地，讓「予」字一人獨舞，饒富興味。

1 芙蕖之實也，從艸連聲。即今蓮花、蓮子義。

2 從「止」在「一」上，以示足趾將有所往，故有到、往等義。

3 從旡從心，以會保愛顧念之意，後加夂，以表愛好、愛護之行。

4 相同一致也，從凡從口。

5 相推予的抽象形，引伸為給予、相予義。又借作第一人稱「我」。

6 象編木立架，再填泥成牆堵之形，是「堵」的本字，借作代詞。

7 本象予立形，借作疑問詞用。後訛變為從人可聲。

8 象人側身荷戈而立之形。

7	5	3	1
8	6	4	2

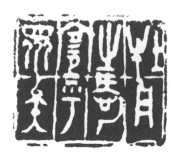

牡丹之愛，宜乎眾矣

渾厚質樸的線條，穩居在各個長方格間，細細審視，則見諸字與界欄或相接、或穿出（如「牡」字、「矣」字），或併疊（如「宜」字、「愛」字），而各字重心多在上部，空出下方給引長的筆畫，故得舒展朗潤之致。

1 雄性牡畜。甲文從「丄」旁，象陽具，後因形近「土」而訛變成從牛土聲。

2 巴越之赤石也。象采丹井，一象丹形。

3 從「止」在「一」上，以示足趾將有所往，故有到、往等義。

4 從旡從心，以會保愛顧念之意，後加夊，以表愛好、愛護之行。

5 象俯視刀俎上面有肴肉之形，借作適宜的「宜」字。

6 甲文下部丁形似鼓風的推具，丁上三點為氣流之象，是「呼」的本字。借作虛詞。

7 本从日下多人工作，後从目，似指眾目睽睽，引申指眾多、眾人。

8 語尾助詞，从厶从矢。

周敦頤（一〇一七─一〇七三年）

原名敦實，字茂叔，號濂溪。北宋理學創始人。歷任分寧縣主簿、南安軍司理參軍、桂陽令、大理寺丞、太子中舍、國子博士、道判虔州、廣南東路轉運判官、提點廣南東路刑獄。晚年於江西廬山蓮花洞創辦了濂溪書院，自號「濂溪先生」，散文作品〈愛蓮說〉作於此時。提倡文以載道：「輪轅飾而人弗庸，徒飾也，況虛車乎。」流傳至今的著作有《太極圖說》、《易通》、《拙賦》等，《太極圖說》融會三教於儒家，提出一個簡單而有系統的宇宙構成論。

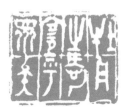

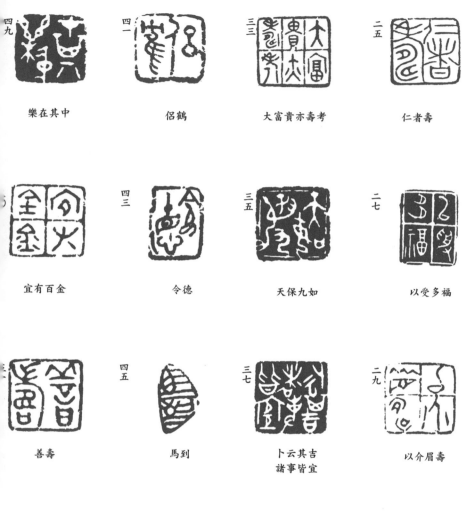

四九　樂在其中

四一　侶鶴

三三　大富貴亦壽考

二五　仁者壽

宜有百金

四三　令德

三五　天保九如

二七　以受多福

善壽

四五　馬到

三七　卜云其吉　諸事皆宜

二九　以介眉壽

五二　永壽

四七　勿伐

三九　安好

三一　保延壽而宜子孫

七八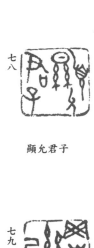

顯允君子

七三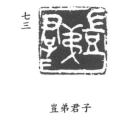

豈弟君子

五七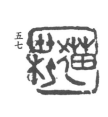

貓蝶

五三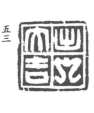

出入大吉

七九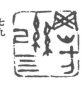

綱紀四方

七四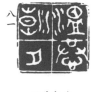

其儀不忒

五八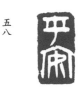

平安

五四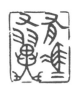

壽如金石

八一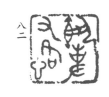

溫恭朝夕

七六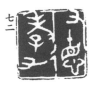

如圭如璋

七一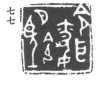

有馮有翼

五五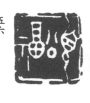

弗災

八二

執事有恪

七七

令聞令望

七二

有孝有德

五六

頌福

九八 思皇多士

九三 遹不作人

八八 繼猷判渙

八三 穆如清風

九九 展也大成

九四 時萬時億

八九 維周之楨

八四 其詩孔碩

一〇一 其命維新

九六 孔惠孔時

九一 譽髦斯士

八六 先民是程

一〇二 萬民所望

九七 遹駿有聲

九二 厥猷翼翼

八七 大猷是經

一三一

終溫且惠

一二六

金玉其相

一〇八

四海來假

一〇三

降爾遐福

一三二

何用不臧

一二七

文定厥祥

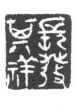

一〇九

長發其祥

一〇四

既溥且長

一三四

樂且有儀

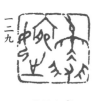

一二九

燕婉之求

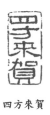

一二四

四方來賀

一〇六

壽考維祺

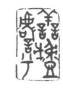

一三五

善戲謔兮

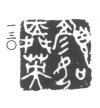

一三〇

顏如舜英

一二五

思輯用光

一〇七

為龍為光

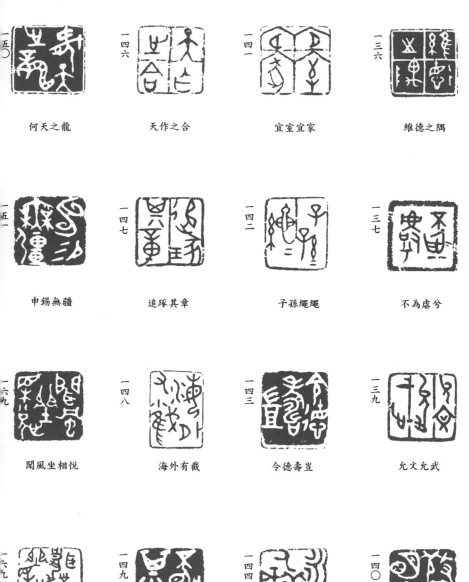

一五〇 何天之龍　一四六 天作之合　一四一 宜室宜家　一三六 維德之隅

一五一 申錫無疆　一四七 追琢其章　一四二 子孫繩繩　一三七 不為虐兮

一六九 聞風坐相悦　一四八 海外有截　一四三 令德壽豈　一三九 允文允武

一六七 聞風坐相悦　一四九 丕顯其光　一四四 永觀厥成　一四〇 敬恭明神

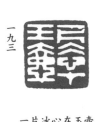

一九三

一片冰心在玉壺

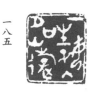

一八五

一生好入名山遊

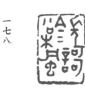

一七八

長歌吟松風

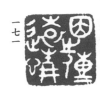

一七一

因之傳遠情

一九五

舊時王謝堂前燕

一八七

清發

一七九

陶然共忘機

一七一

因之傳遠情

一九七

獨釣寒江雪

一八九

何當共剪西窗燭

一八二

行樂須及春

一七三

自有歲寒心

一九九

白雲依靜渚

一九一

萬里眼中明

一八三

相期邈雲漢

一七五

遙憐小兒女
未解憶長安

苔痕上階綠

二一七

真放在精微

二〇九

古調雖自愛
今人多不彈

二〇一

畫眉深淺入時無

草色入簾青

二二五

山不在高
有仙則名

二一一

洋洋乎若江河

二〇三

欲窮千里目
更上一層樓

談笑有鴻儒

二二六

水不在深
有龍則靈

二一三

式微式微胡不歸

二〇五

欲持一瓢酒
遠慰風雨夕

往來無白丁

二二七

斯是陋室
惟吾德馨

二一五

恐美人之遲暮

二〇七

泠泠七絃上
靜聽松風寒

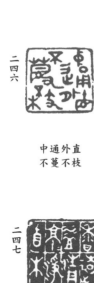

二四六
中通外直
不蔓不枝

二四二
晉陶淵明獨愛菊

二三六
南陽諸葛廬

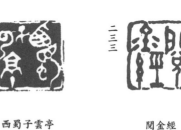

二三二
可以調素琴

二四七
香遠益清
亭亭靜植

二四三
自李唐來
世人盛愛牡丹

二三七
西蜀子雲亭

二三三
閱金經

二四八
可遠觀而
不可褻玩焉

二四四
予獨愛蓮
之出汙泥而不染

二三八
孔子云
何陋之有

二三四
無絲竹之亂耳

二四九
予謂菊
花之隱逸者也

二四五
濯清漣而不妖

二四一
水陸草木之花
可愛者甚蕃

二三五
無案牘之勞形

二五〇

牡丹
花之富貴者也

二五一

蓮
花之君子者也

二五二

噫菊之愛
陶後鮮有聞

二五三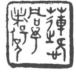

蓮之愛
同予者何人

二五四

牡丹之愛
宜乎眾矣